KB088961

(개정판)

웹툰 콘티 연출

개정판

웹툰 콘티 연출

WEBTOON CONTINUITY DIRECTING

조득필 지음

두드림미디어

프롤로그

《웹툰 연출》이라는 책을 집필하면서 오랜 시간 동안 나름대로 최
선을 다해 만화 초년생들을 위한 웹툰 연출의 이론과 실기를 함께 표
현하고자 했다. 이 책은 《웹툰 연출》을 보완하면서 테크닉에 대한 내
용에 좀 더 치중했다. 만화예술은 그림만 잘 그리면 된다거나, 글만 잘
쓰면 되는 단순한 예술이 아니다. 글과 그림의 조화로운 표현을 바탕
으로 독자들의 감성을 자극해야 한다. 다양한 연출적인 테크닉을 동
원해 대중이 공감하고 호감을 갖도록 해야 하는 대중 예술이다.

우선 만화예술의 특징적인 요소라고 할 수 있는 칸(Panel) 나누기,
칸과 칸으로 연결되는 연출, 칸 안에 구성적 앵글(Angle)과 상징 기호
와 인물 등 다양한 요소들에 신경을 써야 한다. 그래서 《웹툰 콘티 연
출》에서는 실질적인 이미지(Image)를 통해 다양한 구성 표현으로 독자

들의 감성을 확실하게 붙잡는 테크닉(Technic)에 대한 내용을 충실하게 담아낼 생각이다.

물론 만화예술의 구성적 표현에 있어 정의를 내린다는 것은 오만한 생각일 것이다. 그래서 저자는 정의를 내리고 정답을 이야기하기보다는 상황적 측면에서 보편, 타당한 내용으로 여러 작가와 학자들의 의견은 물론, 그동안 스스로 해왔던 연구결과를 중심으로 실기 편인《웹툰 콘티 연출》을 집필했다.

이 작품을 진행하는 데 크게 도움을 준 이희재 선배, 원수연 작가, 한승준 작가, 박명운 작가에게 감사의 마음을 전한다.

한 편의 전공 서적을 낸다는 게 얼마나 어려운 일인지 실감하면서 펜을 다잡고 또 잡았다. 이 책에는 그동안 저자가 수십 년, 작가 활동을 통해 체득한 감성과 감각적인 내용을 담았다. 이 책이 만화(웹툰) 작가를 꿈꾸며, 연출의 어려움을 겪고 있는 예비 작가들에게 작은 보탬이 되길 바란다. 앞으로도 예비 작가들을 위한 자료를 만드는 데 최선을 다하겠다.

2023년 8월

조득필

CONTENTS

CONTENTS

CHAPTER 1

웹툰 시나리오를
쓰려면

창작자가
되려면

현대 사회에서 창작활동을 직업으로 하면서 훌륭한 작가라 불리는 사람들은 선천적으로 타고난 재능을 가진 것인가? 작가 제사민 웨스트(Jessamyn West)는 이렇게 말한 적이 있다.

"글쓰기의 타고난 재능이 도움이 되긴 하나, 작가에게
절대적으로 필요한 것은 관심과 노력, 용기와 결단력이다."

발명가 토머스 에디슨(Thomas Alva Edison)은 "천재는 타고난 것이 아니라 만들어진다"라는 말을 남기며, 자신이 노력을 통해 결과를 만들어 왔다는 것을 드러냈다.

우리는 과연 무엇을 천재성이라고 단정 지을 수 있는가? 천재성

은 창작을 하는 모든 사람들이 자신의 잠재적 내재에 의해 무엇인가를 만들어내고 만들어가려는 욕구를 말하는 게 아닐까? 예비 창작자들은 용기와 결단력을 갖고 있는 한편, 자신을 의심하고 주저하는 심리적 불안감이 크다. 그래서 예비 창작자들은 창작의 기본적인 테크닉과 부족하지만 사건을 만들고, 풀어가는 방법을 습득하는 것이 무엇보다 중요하다. 그렇다면 어떻게 하면 가장 효과적인 결과를 가져올 수 있을까. 우선 다양한 체험을 통한 지속적인 트레이닝을 거쳐야 한다. 이처럼 기초적인 기량을 닦기 위해서는 직간접 체험을 통해 느끼고 배우며, 노력하는 것보다 더 좋은 방법은 없다.

작품의
장르 결정

창작 시나리오를 쓴다는 것은 매우 고통스러운 일이다. 그동안 창작 활동을 해왔다 하더라도 매 작품마다 반복되는 고통은 결코 가벼워지지 않는다. 그래서 창작을 산고의 고통으로 일컫는 것은 바로 이같은 어려움 때문이다.

그런데 만화를 그리기 위해 시나리오를 쓴다면 어떻게 써야 하는 것일까? 기본적으로 웹툰 작가 자신이 시나리오를 쓰는 것이 가장 좋은 방법이다. 작가 자신이 원하고 또, 그동안 자신이 간절히 해보고 싶었던 장르(Genre)의 작품을 스스로 창작한 시나리오를 통해 대중에게 전한다는 것은 대단히 보람 있는 일이다.

우선 시나리오를 쓰려면 제일 먼저 자신을 면밀하게 파악해야 한다. 지금까지 자신이 가장 즐겨 봐왔던 영화나 드라마, 웹툰은 무슨 장

르였으며, 자신의 내면에 어떤 장르에 관심과 호기심을 가졌는지, 자신의 그림체는 어떤 장르의 내용과 가장 잘 어울릴지 판단해 결정하는 것이 바람직하다. 이 같이 스스로를 잘 파악한 후, 결정된 내용에 따라 작품을 진행한다면 실패의 확률은 낮아지고, 성공의 확률이 높아질 것이다.

익숙한 장르를
선택하라

 장르 선택에 있어서 가장 중요한 핵심은 작가 스스로 그 분야에 대해 잘 알고 있거나 스스로 잘 할 수 있는 장르를 선택하는 것이다. 그것은 대중에 대한 최소한의 예의이며, 작가 자신에 대한 믿음의 출발선이기도 하다. 먼저 작가 자신에게 3가지 질문을 던져보고, 그 내용에 얼마만큼 합당하는지를 살펴보자.

1. 나는 내가 창작하려는 장르에 대해 얼마나 알고 있는가?
2. 나는 내가 창작하려는 주제에 대해 그동안 얼마나 관심을 가지고 있었는가?
3. 나는 내가 창작하려는 주제에 대해 얼마나 객관적으로 보고 있는가?

　인간은 자신도 모르는 무의식 속에서 그 어떤 무엇에 관심을 많이 가져왔다거나 또, 그렇게 많은 내면의 지식을 습득한 경우가 종종 있다. 그래서 장르 선택은 작가 자신이 익숙하게 직간접 체험을 통해 잘 알고 있거나, 스스로 자신 있는 분야를 자연스럽게 선택하게 된다. 이렇게 진행을 하게 되면 본인의 내면에 잠재되어 있던 그림적 테크닉과 절묘한 매칭(matching) 현상이 발현되면서 아주 좋은 작품을 구성할 수 있는 상황을 만들어낼 수 있다.

마음속에
품었던 장르 선택

예비 창작자 중에 혹자는 스스로 잘 알고 있지는 않지만, 언젠가는 특정 분야의 시나리오를 쓰고 싶다는 생각을 마음속에 담아둔 경우도 있을 수 있다. 이 같은 경우는 지금부터라도 그 분야의 장르에 대해 철저하게 파고 들어가 작가 내면에 지식을 축적해야 한다. 쉽게 말하자면 작가 자신이 진행해보고자 하는 특정 분야에 대해 많은 자료를 통해 습득하고 공부해서 또 다른 콘텐츠로 만들어 대중들에게 부끄럽지 않은 작품을 내놓을 준비가 필요하다. 우선 자신이 상상하고 있는 장르의 세계관과 가장 근접한 내용들의 사진이나 이미지 자료를 중심으로 레퍼런스(reference)를 준비해 자신의 상상력을 플러스 시키는 방법으로 새로운 나만의 세계를 만들어내야 한다. 이 같은 과정을 통해 완성된 작품은 반드시 대중, 독자는 긍정적인 답을 하게 될 것이다.

시나리오 구성법

만화 스토리라고 해서 영화나 연극, 그리고 드라마 등 다른 예술 분야와 확연히 다른 스토리 구성법이 있는 것은 아니다. 이야기 구성은 궁극적으로 독자들이 작품에 몰입할 수 있는 흥미와 재미, 긴장과 감동이 있어야 한다. 이러한 관점에서 아리스토텔레스(Aristoteles)가 《시학》 7장에서 극의 흐름을 3단계로 구분한 것이 이야기 구성의 교과서처럼 전해 내려오고 있다. 이것을 '3막 구조설' 또는 '3단계설'이라고 부른다. 이후 다양한 구성 이론들이 발표됐지만, 현재 이야기 구성 이론은 이 '3단계설'과 《연극원론》에 나오는 엘리자베스조 시대의 5막 구조를 도표화한 '5단계설'을 가장 많이 적용하고 있다. '5단계설'은 '발단-전개-위기-절정-결말'로 짜인 형식을 말한다.

이 두 가지 형식 외에 극의 흐름을 속도감 있게 전개하는 방식으

로는 윌리엄 밀러(William Miller)의 '드라마 구성론'이 있다. '드라마 구성론'은 '갈등-전개-절정-대단원'의 4단계로 '기-승-전-결'과 비슷한 내용이다.

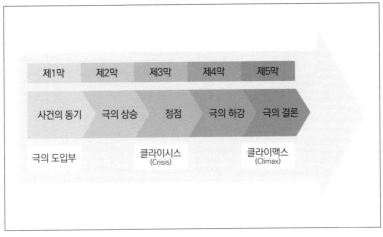

시나리오 구성 과정

현대 이야기의
구성 흐름

　최근에는 4단계 이야기 구성 형식을 가장 많이 사용하고 있다. 4단계 이야기 구성은 독자가 요구하는 극의 속도감과 위기와 갈등 그리고 절정의 순간을 극적으로 활용한다는 장점이 있다. 만화 스토리는 다른 어느 장르보다 훨씬 빠르고 강한, 그리고 극적인 긴장감을 고조시키는 방법의 이야기를 전개해야 하기 때문에 '갈등-전개-절정-대단원' 4단계로 이뤄진 윌리엄 밀러의 '드라마 구성론'을 적절하게 사용하고 있다고 봐야 할 것이다. 이 같은 장점으로 구성된 이 시대의 만화는 단순히 만화만으로 끝나지 않고, 영화, 드라마, 게임, 연극에 이르기까지 만화 스토리와 연출을 그대로 사용하는 원천 콘텐츠가 되고 있다. 만화예술의 원천 콘텐츠를 영화, 드라마, 게임 등의 분야 제작자나 감독, PD들이 주시하는 이유는 만화만이 갖는 도상적 구성 표

현에 매력을 느끼고 2차 콘텐츠로 활용해 제작하기에 대단히 용이한 콘텐츠의 장점 때문이다.

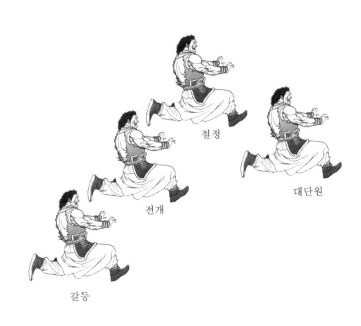

윌리엄 밀러의 4단계설

이야기 서술방식의
시점 구분

이야기 서술방식의 시점 구분은 대체로 소설에서 활용되는 서술적 형식을 구분하는데, 웹툰에서는 대부분의 이야기를 구어체로 진행하는 연출로 특정한 서술자 시점을 구분해 서술하지 않는다. 하지만 간혹 이야기를 빠르게 진행하려 할 때나, 많은 분량의 이야기를 압축해서 전달하고자 할 때 내레이션으로 극의 흐름을 조절한다. 이런 방식의 이야기 전개 방식에서는 서술자 시점을 구분해서 진행하는 것이 바람직하다.

1인칭 주인공 시점

이야기를 주인공이 주도적으로 사건을 주도하고 이끌어가는 방식으로 구성된 경우다. 즉, 주인공의 자기 고백적인 형식의 이야기 서술을 말한다.

벌써 99번째의 사고현장.

그 곳에서 나는 99번 친구들을 잃고

99번의 생존을 했다.

그림 김은진

1인칭 관찰자 시점

화자(말하는 사람)가 주인공과 기타 인물들을 상대로 그들의 모든 행동을 전달하는 방식의 경우다. 즉, 아나운서가 스포츠 중계를 진행하듯 행동과 움직임에 대해 전하지만, 그들의 심리 상태는 설명하지 못하는 서술방식을 말한다.

그림 박소현

전지적 시점(전지적 작가 시점)

　이야기 속에 인물들의 행동이나 기타 외적인 내용뿐만 아니라 내면의 심리 상태까지 표현하는 것을 말하는데, 대부분의 웹툰 작가들이 많이 사용하는 서술적 시점이라고 할 수 있다.

작가 관찰자 시점(3인칭 관찰자 시점)

　이야기 속에 등장하는 인물들의 행동이나, 외면적인 특징들에 대한 내용만을 객관적으로 표현하는 것을 말한다.

그림 이유나

CHAPTER 2
캐릭터와 플롯

시나리오
양대 축

시나리오에 있어 양대 축은 캐릭터(character)와 플롯(plot)이다. 시나리오도 크게 2가지 종류로 분류할 수 있다. 플롯 중심(plot-centered)과 캐릭터 중심(character-centered)의 시나리오다.

구체적으로 플롯 중심의 시나리오는 '사건의 결말'에 대중들이 관심을 두게 만들어진 작품이고, 캐릭터 중심의 시나리오는 '주인공 캐릭터의 운명'에 집중하게 만드는 작품을 말한다. 그런데 분명한 것은 웹툰 시나리오는 대부분 '캐릭터 중심'이라는 것이다. 작가 자신의 캐릭터를 중심으로 이야기는 시작되고 진행되며, 그 운명이 결정된다.

캐릭터의 유형을 서구 유럽의 연극사에 의해 분류한다면 '햄릿형' 캐릭터와 '돈키호테형' 캐릭터로 러시아 작가 투르게네프(Turgenev)는

분류했다. 우유부단한 성격의 인물 캐릭터인 햄릿은 복수를 위해 자신이 그토록 사랑한 여인 오필리아를 죽게 할 만큼 차가운 면도 있었다. 햄릿은 무장하지 않은 폴로니어스를 칼로 찌르기도 했으며, 어머니 거트루드를 향해 거친 악담을 퍼붓기도 했다는 점에 대해 혹자는 "햄릿 같이 순수하고, 고귀한 영혼에게 그 같은 잔인함과 냉담함이 있었다는 사실이 인간 존재의 비극"이라고 말했다. 돈키호테형 인물 캐릭터란 천방지축 날뛰며, 직설적이고, 즉흥적인 행동으로 갖가지 실수를 연발하는 유형의 성격을 가진 캐릭터를 말한다. 하지만 이것은 아주 단순한 분류로 이것이 캐릭터 유형의 전부라고 말할 수는 없다. 이 세상에 63억 명의 인간이 존재한다면, 당연히 63억 개의 캐릭터가 존재한다. 그러므로 이전에도, 앞으로도 캐릭터의 유형은 멋지고 재미있는 내용을 개입시켜 계속 새로운 성격의 캐릭터들이 탄생될 것이다.

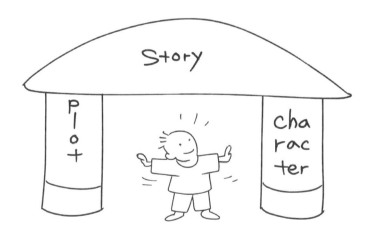

플롯이 생명

아리스토텔레스는 플롯을 이야기의 목적이라고 했다. 즉, 플롯은 사건, 사고가 인과관계로 연결되어 한 인간의 모습을 온전히 그려낸다는 것이다. 여기서 중요한 것은 플롯이 주인공의 가장 깊숙한 욕망과 이어져야 하고, 이것이 플롯의 생명이라고 했다. 아리스토텔레스는 플롯이 아주 긴밀하게 짜여야 하며, 그 의미는 어떤 하나의 사건만 빼도 이야기 전체가 무너져야 한다는 것이다.

다시 말해서, 플롯의 여러 사건을 철두철미하게 구성해서 그 여러 가지 사건 중에서 어느 하나라도 옮기거나 바꾸면, 이야기 전체가 일그러지거나 망가져야 한다는 것이다.

어떤 사건이 있든, 없든 달라지는 것이 없다면, 그 사건은 이야기 전체에 필요한 부분이 아니다. 아리스토텔레스는 플롯을 긴밀하게 만

들려면 사건이 인과관계로 필연적으로 연결되어야 한다는 사실을 강조하고 있다. 즉, 플롯의 전체 연결고리는 반드시 '일어날 법한' 또는 '일어날 수밖에 없는' 이야기를 만들어내야 한다는 뜻이다. 아울러 플롯은 우연이라는 단어를 만들어내서는 안 된다는 의미도 있다. 즉, 필요한 플롯을 개입시켜 이야기의 매듭과 해법을 찾아 풀어 나아가야 한다는 것이다.

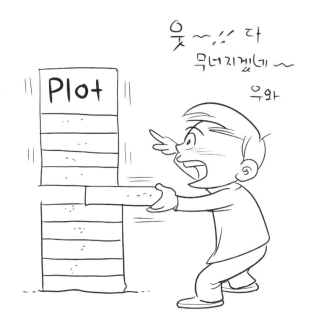

플롯은 갈등

갈등은 시나리오의 중요 요소가 아니라 시나리오 그 자체다. 주인공과 그 주변 인물들 사이에 만들어지는 구조가 갈등이다. 주인공 자신의 내면과 싸우는 갈등, 외적인 세력이나 인물들과 대립하는 갈등, 그리고 주변의 인물들과 관계에서 형성되는 갈등, 이것이 바로 시나리오의 핵심 요소다.

플롯이라는 장치를 통해 사건과 그 사건의 해결까지 내용을 꾸미고 만들어가는 것이 시나리오다. 아리스토텔레스에 따르면 이야기 속에 있는 모든 것이 바로 하나의 경험을 한 것처럼 구현될 때 카타르시스(Catharsis)가 가장 잘 작동한다고 했다. 예를 들어 사랑 이야기를 독자들에게 전하고자 한다면 어떻게 연출해야 할까? 독자들은 풋풋하고 달달한 사랑 이야기를 보려 하지 않는다. 두 사람의 사랑이 갈등과

괴로움이라는 구조를 만들어 극적으로 진정한 사랑을 완성시키는 이야기에 더 관심을 갖는다.

시나리오 작가의 책무는 플롯이라는 구조를 통해 이야기를 마무리할 때 대중들이 카타르시스를 느낄 수 있게 하는 것이다. 대중은 이야기를 통해 정신적 카타르시스를 느끼며 즐기려고 한다는 사실을 잊어서는 안 된다.

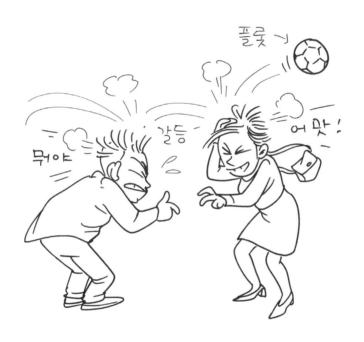

플롯의 조건

시나리오를 쓴다는 것은 갈등에 의해 나타나는 다양한 인간과 세력, 그리고 주인공 내면의 갈등관계를 미묘하게 설정하고, 해결하며, 정리하는 기술이다. 이처럼 시나리오를 쓰는 테크닉이 플롯이다.

이 내용을 이해하기 쉬운 키워드로 정리한 로널드 토비아스(Ronald B. Tobias)가 《인간의 마음을 사로잡는 스무 가지 플롯》에서 기술한 좋은 플롯의 8가지 조건에 대해 살펴본다.

1. 갈등이 없으면 플롯은 없다

이야기에 어떤 형식으로든 갈등을 만들어 긴장감이 느껴지게 해야 한다. 갈등이 곧 이야기의 시작이며, 긴장감을 만드는 원천이다. 스토리가 긴장감이 없다면 누구도 그 이야기를 보려 하지 않을 것이다.

2. 대립하는 세력으로 긴장을 창조하라

플롯의 장치를 통해 긴장감을 조성할 때 일반적이고 평범한 내용이 아닌, 새롭고 창조적인 내용을 개발해야 한다.

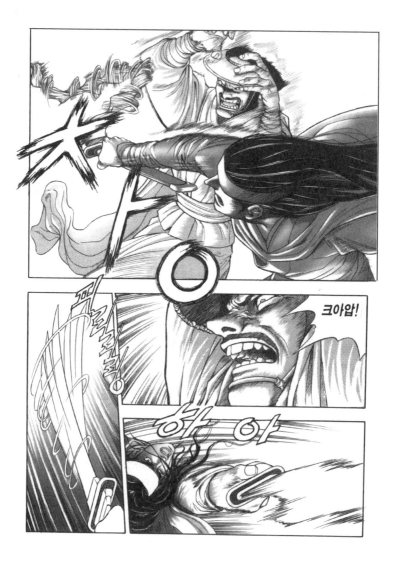

3. 대립하는 세력을 키워 긴장을 고조하라

주인공과 대립하는 세력은 주인공을 능가하는 세력과 힘을 가지고 있어야 한다. 그리고 늘 주인공을 괴롭히는 주체가 되어야 한다. 그래야만 대중은 그 이야기에 관심을 보일 것이다.

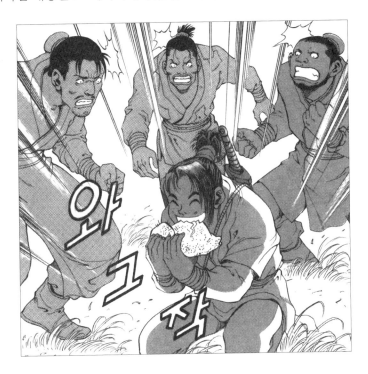

4. 등장인물의 성격을 변화시켜라

주인공을 설정할 때 처음에는 아주 나약한 성격에서 점점 강인하게 성장하도록 하는 등 등장인물의 성격을 변화시킨다.

5. 모든 사건을 중요한 사건이 되게 하라

극 중에서 일어나는 사건 하나하나를 동등하게 비중을 두고 갈등의 플롯을 만들어가면서 대중들을 혼란에 빠트려야 한다. 이렇듯 모든 사람, 또는 주변에서 일어나는 다양한 일들이 꼭 필요에 의해 발생되는 사건으로 만들어야 한다.

6. 결정적인 것은 사소하게 보이게 하라

이야기의 사건을 해결할 때 다양하고 많은 흔적과 증거를 확보하는 것은 대단히 중요하다. 이때 작가는 대중을 속이는 테크닉을 발휘해야 한다. 그러려면 아주 사소한 것에 결정적인 스모킹 건(Smoking gun)으로 숨겨둬야 한다. 이유는 대중의 생각을 뒤집는 결과로 반전을 만들어내야 하기 때문이다.

7. 복권에 당첨될 기회는 남겨둬라

예를 들면 쌀 한 톨 없이 찢어지게 가난한 주인공이 한 단계 도약하려면 복권에 당첨되어야 가능하다. 이런 상황의 플롯을 염두에 두라는 것이다. 그렇다고 너무 허무맹랑한 내용으로 이야기를 쉽게 풀어갈 생각은 버려야 한다.

8. 결말에서 주인공이 중심이 되게 하라

결말에서 주인공이 중심이 되는 것은 당연한 결과다. 하지만 등장인물들이 복잡하게 얽힌 상황을 연출하다 보면 엔딩 부분에서 주인공의 역할이 모호해지는 경우가 발생할 우려가 있을 수 있다. 이런 경우를 경계해야 한다.

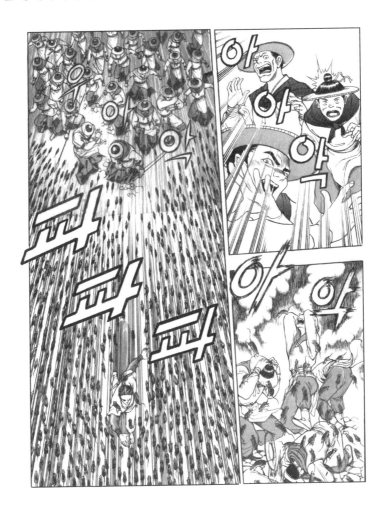

비극적인 플롯
4가지

아리스토텔레스는 시나리오를 극적으로 꾸며가기 위한 4가지 플롯이 있다고 말한다. 4가지의 극적인 플롯에 대해 알아본다. 비극적인 상황에서 벗어나고자 몸부림치는 주인공의 성장과정에서 연민으로 바라보는 관객과 독자들의 애타는 심정이 이야기의 흥미를 더 느끼게 된다. 이 같은 관점에서 4가지의 극적인 플롯에 대해 좀 더 상세히 알아보겠다.

1. 복합 비극(반전, 발견)

주인공의 운명이 아주 행복한 상태에서 불행한 상황으로 바뀌면서 이야기가 시작되는 경우와 불행한 상태에서 행복한 상태로 바뀌는 순간까지 이야기를 구축하는 것을 복합 비극 플롯이라고 말한다.

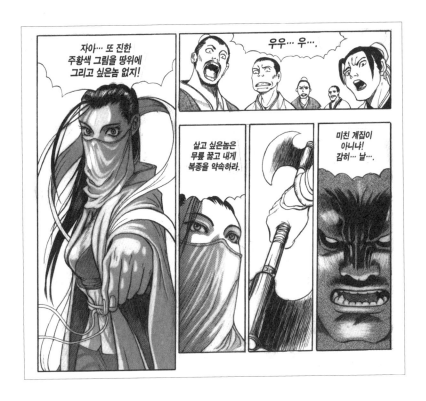

2. 고통의 비극

주인공의 정신적, 육체적인 고통이 처절하게 펼쳐질 때 관객과 독자들은 심리적 측은지심을 느끼며, 주인공이 그 고통의 수렁에서 빨리 벗어나기를 응원한다. 아리스토텔레스는 이와 같은 대중의 심리를 이미 파악하고 훌륭한 비극에는 고통이 들어 있다고 단언한 듯하다.

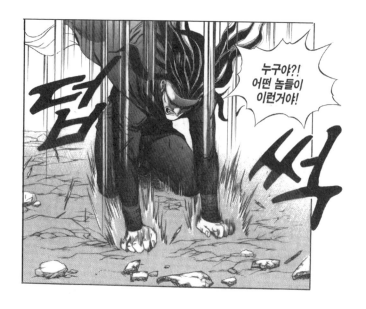

3. 성격 비극

주인공을 비롯한 등장인물의 성격을 파고들어가 등장인물들의 관계를 플롯으로 개성과 특징을 강조한 내용이다. 각 인물의 역할에 맞게 성격은 물론, 말투, 행동 습관의 패턴까지 철저하게 정리해 연출할 때 이야기는 현실감을 더해준다.

4. 스펙터클 비극

스펙터클(Spectacle)은 대중들이 손에 땀을 쥐고 볼 정도의 강렬한 시각적인 느낌에서 발생한다. 이는 배경, 의상, 배우들의 움직임까지를 포함한 시각적인 요소 모두를 일컫는다.

이렇듯 4가지 비극의 플롯을 한 작품 속에 절묘하게 엮어 시나리오를 쓸 수 있어야 한다는 게 아리스토텔레스의 주문이다.

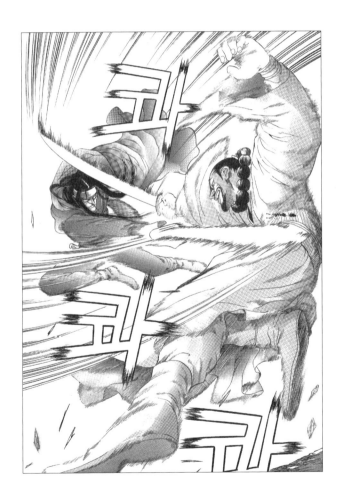

웹툰 콘티 연출

CHAPTER 3

시나리오의 시작과
중간, 결말

시나리오 전개법

　시나리오는 시작, 중간, 결말이 있어야 하며, 이것을 바로 플롯 행동이라고 한다. 이야기의 최초 동기는 반드시 초반에 있어야 한다. 왜냐하면 최초 동기만이 극의 내용을 앞으로 끌고 나가는 추진력이 되는 플롯이기 때문이다.

　이렇게 행동의 최초 동기가 일어나는 그 순간, 우리는 아리스토텔레스가 정의한 플롯의 중간 지점에 진입하게 된다. 극의 중간은 행동의 최초 동기에 의해 철저하게 이끌리며, 자연스럽게 결과에 다다르게 된다. 최초의 동기는 극의 중간으로 이끌고 가는 동력이며, 또 극의 마지막 플롯 지점인 행동의 두 번째 동기를 만들어 구축하게 된다.

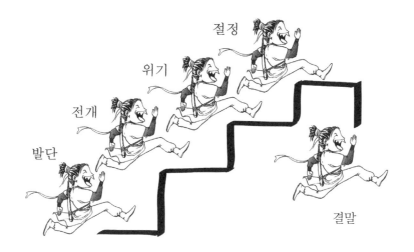

절정

위기

전개

발단

결말

　이렇게 만들어진 이야기는 결국 모든 것을 해결해서 마지막 지점
인 결말에 도달한다. 아리스토텔레스에 따르면, 플롯 행동이 마무리
될 때 관객은 하나같이 모든 극의 일들이 필연적으로 잇따라 일어난
일로 그 자체가 어떤 것 다음에 있는 것이며, 그것 다음에는 아무 일
도 존재하지 않는다는 사실을 알게 된다고 했다.

　'시작, 중간, 결말'을 구성하는 핵심 요소는 행동의 최초 동기와
동기가 불러오는 사건, 즉 사건이 필연석으로 발생해서 주인공의 운
명이 바뀌기 직전의 내용까지를 행동의 두 번째 동기 중간이라고 하
고, 이것이 극의 결말을 가져온다.

극의 도입부

극의 도입부는 이야기 발단의 필수 조건을 갖추는 부분이다. 시대와 장소, 시간과 배경, 인물들의 성격과 각각의 역할을 제시한다. 그리고 이야기의 상승부에서 전개될 사건이 일어나고 그 정체를 찾아가는 방향을 제시하는 갈등의 도화선이 있어야 한다.

주인공과 다른 세력 간의 갈등, 개인과 사회 간의 갈등, 또는 개인 내부의 양극적인 심적인 갈등 등을 제시한다. 도입부를 지나치게 동적으로 묘사하면 상승부 연출에 부담이 생기는 역효과를 불러올 수 있다는 점에 유의해야 한다.

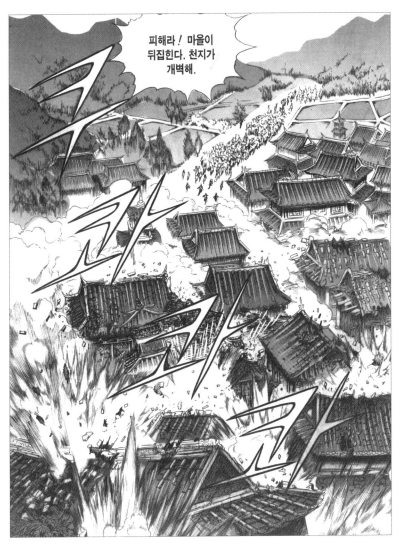

극의 도입부에서 역동적으로 시작되는 장면

1. 사건에 의한 오프닝

극의 도입부, 즉 오프닝(Opening) 유형을 간단하게 정리한다면 크게 2가지로 요약할 수 있다. 첫 번째 유형으로 극의 모티브가 되는 사건 현장을 중심으로 시작되는 오프닝이라고 하겠다. 이 같은 오프닝의 유형은 작가들이 관객이나 독자들의 시선을 자극 시키는 방법으로 쉽게 관객이나 독자의 시선을 끌어내는 유용한 수법으로 활용하고 있다.

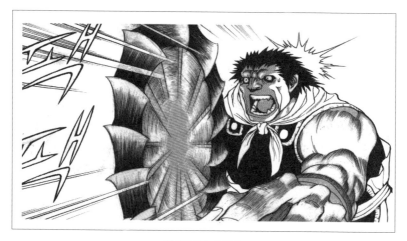

사건에 의한 오프닝

2. 사건 속으로 유도하는 오프닝

두 번째 오프닝의 유형은 관객과 독자의 시선을 사건이 일어나는 현장으로 서서히 유인하는 연출 방법이다. 이 같은 방법의 오프닝은 우선 주인공을 비롯한 주변 인물들의 성격적인 개성이나 말투, 행동 에서 나오는 습관 등을 보여주면서 이야기의 모티브가 되는 사건 현

장 안으로 유도하는 방법의 오프닝이다. 이렇듯 극의 오프닝은 대부분 이 2가지 플롯의 방법을 통해 풀어나가는 것이 일반적인 연출이다.

사건 속으로 유도하는 오프닝

극의 중반부

극의 중반부는 갈등이 고조되는 영역으로 인간 간 세력 간의 긴장 감이 위기를 향하는 부분이다. 이 같은 상황은 작가에게 유혹적인 함 정이 도사리고 있는 영역이기도 하다. 즉, 작가들의 이야기 진행 과정 에서 내러티브나 플롯의 방향이 다른 곳으로 흐르거나 미사여구의 유 혹 속으로 빠져들 우려가 많은 곳이다. 그렇기 때문에 중간 부분에서 자칫 대중을 사로잡지 못하면 이야기는 실패 확률이 높아진다.

이 같은 상황을 초래하는 경우는 대부분 극 연출의 미숙함에서 나 오게 된다. 그러므로 이야기의 갈등을 만들고 풀어 나가는 방법에 많 은 노력과 연구를 통해 연출력의 테크닉을 길러야 한다. 아울러 작가 는 이 중간 부분에서 주인공에게 최대의 시련과 고통을 겪게 해서 관 객과 독자들이 주인공에게 연민을 느끼도록 해야 한다. 이 같은 과정

에서 관객과 독자는 주인공의 고통과 괴로움을 함께하고, 연민과 분노를 느끼며, 스스로 긴장감을 갖고, 손에 땀을 쥐게 하는 감정을 최대한 극대화시키는 영역이다.

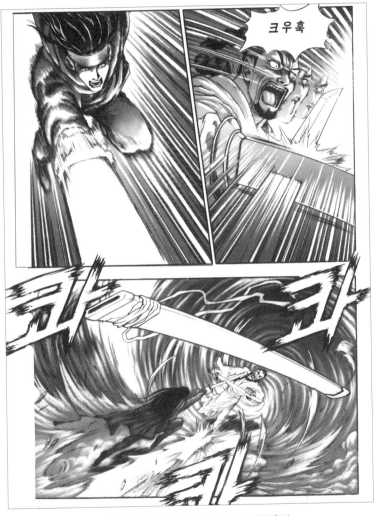

극의 중반부에서는 갈등의 대립이 극에 달해야 한다.

최종은
카타르시스

주인공이 처절한 고통과 괴로움, 그리고 견딜 수 없는 갈등을 극복하고, 관객과 독자가 염원한 목적을 이루었을 때 시원한 카타르시스를 느끼게 된다. 모든 결말이 해피엔딩으로 끝날 수는 없다. 때로는 비극적인 희생을 바탕으로 또 다른 희망을 찾게 하는 결말도 있다. 또, 후련하지는 않지만 아련한 쓰라림이 가슴을 파고들어 잊혀지지 않는 결말도 있다. 이처럼 관객과 독자가 선택한 콘텐츠를 통해 간접체험을 하고 정신적, 감정적 상태를 작품에 의존해 몰입하도록 해야 한다. 작가가 창작테크닉을 통해 대중을 작품 속에 빠져들게 했을 때, 대중은 다양한 감정을 느끼면서 일상에서 생긴 스트레스와 그로인해 파생된 마음속의 찌꺼기를 쏟아낸다.

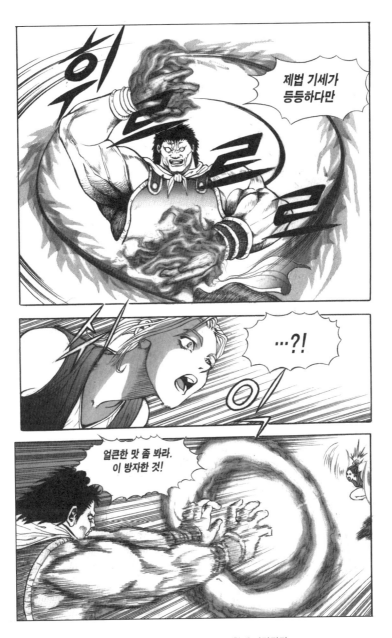

긴장과 대립 속으로 대중의 마음도 함께 따라간다.

이런 과정을 우리는 마음의 카타르시스(Catharsis)라고 하며, 결국 콘텐츠를 보는 관객과 독자의 최종 목적은 이 같은 카타르시스다.

아울러 카타르시스는 이야기의 마지막 부분에서 일어나는 것이 아니라, 이야기가 진행되는 과정에서 내내 마음속에 응축되어 있다가 마지막 순간에 마침내 밖으로 풀어내는 것이다.

아리스토텔레스는 연극이나 영화, 드라마라는 매체가 제공하는 스펙터클 장치를 통해 카타르시스가 제공되는 면도 있지만, 본질적인 비결은 이야기 전체 구조에 있다는 사실을 우리에게 알려주고 있다.

CHAPTER 4

캐릭터 구성

시나리오 속
캐릭터

　이야기의 장르를 결정하고 시나리오를 쓰기 위해 줄거리가 정리되면 구체적인 인물 성격 설정에 맞춰 캐릭터(Character)를 구성한다.

　캐릭터라는 용어가 말해주듯 성격의 특성과 특징을 갖도록 잘 살려 구성해야 한다. 예를 들면, 인물이 가지고 있는 성격에 따라 얼굴 생김새는 물론, 체형과 언어 구사 및 행동 습관에 이르기까지 이 모든 것이 인물의 특성에 해당한다.

　특히 웹툰을 위해 구성된 캐릭터는 작가의 개성적인 표현이 앞서는 경향이 있는데, 이런 경우는 이미 잡힌 캐릭터에 맞추어 시나리오를 써야 한다.

　만화, 즉 웹툰이라는 예술세계는 캐릭터 중심의 플롯으로 만들어진다. 이미 작가는 자신이 원하고, 자신이 구성하고자 하는 장르와 그

림 형식의 캐릭터를 디자인하고, 그 성격에 맞춰 이야기를 써가는 게 일반적인 방식이다.

그런데 극히 드물게 먼저 스토리를 쓰고, 그 내용에 맞춰 인물을 구성해서 진행하는 때도 있긴 하다. 하지만 앞에서 지적한 대로 그와 같은 진행형식은 제한적이기 때문에 그럴 만한 이유가 있을 때만 가능한 일이다.

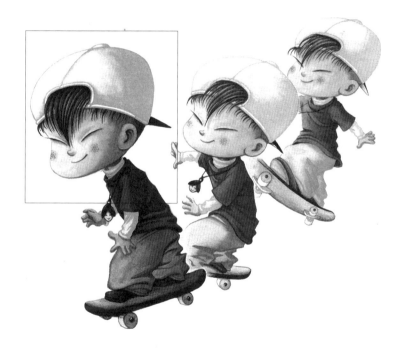

캐릭터 구성 조건

웹툰을 제작하기 위해서 작가는 자신의 개성 있는 캐릭터 구성에 우선 몰입해야 한다. 앞에서 잠깐 이야기한 것처럼 만화라는 특성적인 콘텐츠는 시나리오나 이야기가 결정되기 이전에 작가 자신이 생각하는 장르에 어울릴 만한 캐릭터를 먼저 잡아 그 캐릭터 인물에 맞게 이야기를 써 나가는 경향이 많다.

이 같은 사실은 만화는 대체로 캐릭터 중심의 플롯이라는 내용을 단적으로 확인시켜주는 예로 봐야 할 것이다. 그렇다면 만화 작가는 어떤 상황에서 자신과 함께할 캐릭터를 연구, 구성해서 완성하는 것일까? 단순하게 대답하자면 작가 자신이 추구하는 그림체에 맞춰 캐릭터를 구성하고 디자인하는 것이 일반적인 예다.

또 커피향에 취해 이런 생각을 하며 마시는 것도 재미있어. 한번 해봐.

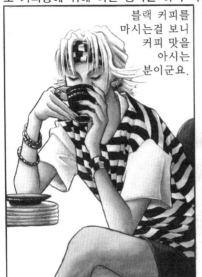

블랙 커피를
마시는걸 보니
커피 맛을
아시는
분이군요.

설탕 1스푼?
삶의
쓴 맛을
많이
경험하셨나?

설탕 2스푼?
사랑의 달콤함에
빠져 있네요.

설탕 3스푼?
아하~~~
당신은
설탕 맛을
아시는
분이군요.

작가 자신이 유머와 해학, 위트(Wit)를 중심으로 풀어가는 장르의 이야기를 선호한다면, 2등신 혹은 3등신의 만화체 그림으로 캐릭터를 구성하는 것이 이야기 전달이 용이하다. 그와 반대로 작가 자신이 무게감 있는 이야기의 장르를 생각한다면 7등신 또는 8등신의 반 만화체의 캐릭터를 구성, 디자인하게 될 것이다.

이렇듯 만화작가의 캐릭터는 작가가 추구하는 이야기 장르는 물론이고, 작가 본인이 익숙하게 느껴지는 그림체로 캐릭터를 구성하게 된다. 그렇다면 캐릭터를 구성할 때 필요한 캐릭터의 성격 분석에 대해서 알아본다.

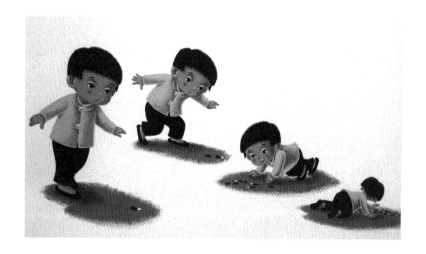

캐릭터 구성 요소

내적 인생관

　작가는 캐릭터의 태생적인 환경과 성장 과정에서 습득한 가치관, 그리고 그의 역할에 맞는 사고능력까지 설정해야 한다. 이 같은 내용을 디테일하게 인물에 녹여 넣는다면, 작품의 퀄리티가 높아지고 캐릭터의 구성 및 표현력의 사실성이 돋보일 것이다.

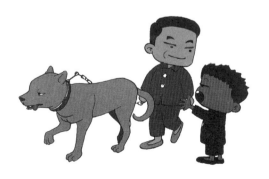

외적 요소

성별, 직업, 나이, 말투, 행동의 특징 등 외적으로 나타낼 모든 것에 성격적인 요소를 담아내 표현해야 한다. 특히 캐릭터의 역할과 성격에 따라 말투 습관과 행동의 특징적 표현에 신경 쓰면, 캐릭터의 개성적 표현에 많은 도움이 된다.

표현적 특성

캐릭터의 외적인 요소를 모두 담아낼 표현적인 특별한 상징성이
있다면, 많은 독자들에게 시각적으로 각인시키는 효과가 있다. 그 특
성을 살려주는 게 중요하다. 결과적으로 앞에서 거론한 내적인 인생
관, 외적인 성별, 나이, 말투, 행동 등의 모든 것에 맞게 캐릭터를 표현
해야 하는 것이 표현적 특성에 있다.

웹툰 콘티 연출

창조적인
캐릭터

아리스토텔레스는 인물의 창조 방법을 이렇게 이야기했다.

첫째, 인물은 선해야 하며, 그래서 대중이(우리) 마음속으로 그를 응원할 수 있어야 한다.

둘째, 인물은 적합해야 하며, 어떤 역할의 인물인지 대중이 이해할 수 있어야 한다.

셋째, 인물은 인간적으로 느껴져야 하며, 그 인물이 세상에 존재하는 인물로 믿을 수 있게 한 후, 결점이나 엉뚱함이 있어야 한다.

넷째, 작가가 인물에게 어떤 특징을 부여할 때는 시나리오의 처음부터 끝까지 일관성을 유지해야 한다.

위의 내용에 부합하는 캐릭터라야 대중들이 주인공에게 감정이입이 쉬워지고, 현실감이 느껴질 것이다. 모든 인물이 현실에서 실제

행동하는 것처럼 느낄 때 독자, 대중들의 감정도 배가 된다.

그리고 각자의 인물들이 처음부터 설정된 내용을 유지하면서 변해가야 그 기쁨도 크게 느껴질 것이다. 창조적인 캐릭터를 구성하는 일은 앞에서 지적한 내용을 바탕으로 '얼굴형', '눈, 코, 입'의 모양에서 헤어 스타일까지 연구해야 한다. 기본적으로 캐릭터의 구성적인 특징이나 개성이 구현되지 않는다면, 그 어떤 방법을 동원해 특별하게 표현한다고 하더라도 그 캐릭터는 개성적인 특징이나 패턴을 만들어낼 수 없다.

웹툰 콘티 연출

73

창조적인 캐릭터는 그리 멀리 있지 않다. 디즈니의 설립자 월트 디즈니(Walt Disney)는 1928년 쥐를 모티브(Motive)로 한 캐릭터를 탄생시켰다. 디즈니는 처음에는 생쥐의 이름을 '모티머 마우스'로 붙였지만, 디즈니의 아내 릴리안의 제안으로 '미키마우스'라고 이름을 바꿔 사용하게 됐다.

또 신문 연재만화 '피너츠'의 작가 찰스 슐츠(Charles Schulz)는 자신의 꿈을 '스누피'라는 당찬 성격의 강아지를 통해 희망적으로 표현했다고 한다.

우리나라의 캐릭터 '아기공룡 둘리'를 생각해보자. 귀여운 공룡을 의인화해서 구성되었다. 캐릭터의 개성적 아이디어는 순간적으로 바람에 스치듯 떠오를 수도 있고, 긴 연구 끝에 완성되기도 한다.

결론은 개성적이고, 시각적 특징이 돋보이는 디자인과 함께 성격 묘사의 절묘함이 어우러진 캐릭터라야 대중을 사로잡을 수 있다는 것이다.

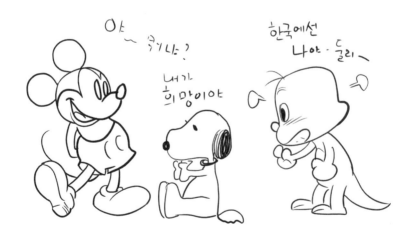

캐릭터는
작가의 분신

　　우리가 살아가고 있는 세상은 수없이 많은 사람이 함께 살아가고 있는 현장이다. 피부색과 눈동자의 색은 물론이고, 각각의 얼굴형과 체형 등 많은 것이 다른 모습이라는 것을 우리는 잘 알고 있다. 그런데도 인물을 그림으로 표현할 때는 이 같은 내용을 망각하는 경우가 종종 있다.

　　만화에서 캐릭터를 구성하는 요소는 다양하다. 앞에서 설명한 내용 외에 만화예술에서 가장 특징적으로 묘사할 수 있는 내용을 거론하자면 변형법(Variation), 과장법(Hyperbole), 생략법(Ellipsis), 의인법(Personification) 등이 있다.

　　이처럼 몇 가지 방법을 동원해서 자신의 그림체에 맞는 캐릭터를 구성해야 하는데, 이때 캐릭터의 성격은 물론이고, 대중들의 시각적

인 혼선과 지루함을 느끼지 않도록 개성적 특징을 잘 표현해 구성해야 한다. 그러기 위해서는 다양한 요소들을 결합시켜 캐릭터의 성격과 역할에 맞게 적절히 표현하고 구성하는 것이 최선이다. 그렇게 잘 기획되고 설계된 캐릭터는 작가 자신의 영원한 동반자이자 분신이 될 것이다.

캐릭터의
감정 표현

　세계 모든 인간의 표정을 4가지로 나눈다면 희로애락(喜怒哀樂)의 표정이라고 할 수 있겠다. 언어가 다르고 피부색이 달라도 공통적으로 느낄 수 있는 감정적인 표정, 4가지는 같을 수밖에 없다.

　그러나 그 외의 다양한 표정은 그리 단순하지만은 않다. 표정만으로 구체적인 부위의 상처나 통증, 그리고 아픔과 슬픔을 나타낼 수 없는 일이다. 표정과 아울러 행동적인 묘사가 함께 표현되어야 대중이 쉽게 이해할 수 있다.

　희로애락의 세계 공통의 표정은 가장 단순하고 강력한 표정으로 누구나 쉽게 이해가 되는 표정이라는 특징 때문에 공통의 인식이 가능하다. 그래서 다양한 감정을 담아내는 표정을 그려내기 위해서는 표정은 물론이고, 그에 따르는 자세와 몸짓을 잘 표현하도록 노력해

야 한다. 표정은 단순한 의미의 전달은 가능하지만, 구체적인 내용을
전달하기 위해서는 전체적인 인체의 동작이 뒷받침되어야 한다. 만화
는 표정과 액션을 과장법을 통해 감정을 극대화하는 예술이다.

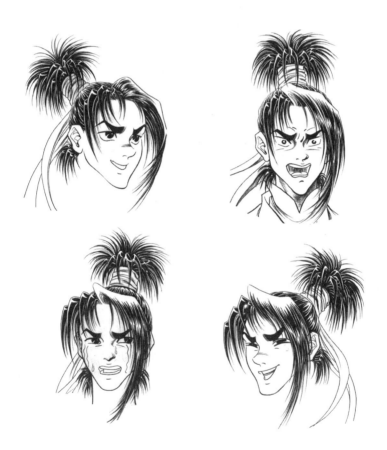

포즈로 느끼는 감정

인간이나 동물의 표정과 동작은 대부분 같은 감정을 나타내도록 작동한다. 중요한 것은 기본적인 표정은 일관된 모습으로 나타나지만, 전체적인 동작은 어떤 상황에 기반을 두고 취해진다는 특징이 있다.

예를 들면 위험의 원인, 신체적 부위의 통증, 그리고 지형이나 어떤 물건에 의해 완전히 다른 자세가 취해진다는 것이다. 즉, 표정만으로는 디테일한 감정을 담아낼 수 없지만, 표정과 함께 취해지는 동작으로 구체적이고도 확실한 감정 상태를 알 수 있다.

그래서 이 모든 내용을 잘 담아 감정을 전달하기 위해서 만화 작가는 인체 구조를 자연스럽게 묘사할 수 있는 능력을 갖추고 있어야 한다. 표정과는 달리 모든 근원이 되는 인체의 움직임을 잘 표현하는

것이 다양한 감정 상태를 정확하게 전달하는 핵심 요소가 되기 때문이다.

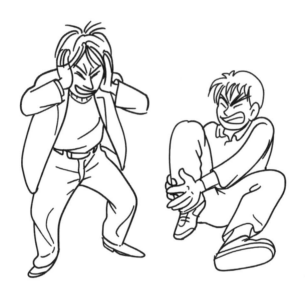

상단 그림에서 확인할 수 있듯이 표정과 동작이 함께 표현될 때 정확한 내용을 전달받을 수 있다.

몸짓 구조 언어

몸짓의 구조는 다양하게 표현할 수 있다. 몸의 전체 동작이나 모습을 통해 쉽게 상황을 파악할 수 있는 내용은 곳곳에서 찾아볼 수 있다. 낮은 자세와 높고 당당한 자세, 이런 모습에서 우리는 당당하고 강한 자신감을 쉽게 알아차린다. 머리를 숙인 자세에서는 왠지 모를 약한 모습을 느낀다.

손으로 표현할 수 있는 몸짓의 언어는 대단히 풍부하게 메시지를 전달할 수 있다. 마치 어떤 기호적 언어처럼 사용이 가능하다. 손은 친밀한 상황을 나타내거나 많은 신호 같은 내용을 전달하는 데 용이하게 사용할 수 있다. 손짓은 서로 소통할 때 중요한 시그널이 된다.

　　상단 그림을 통해 알 수 있듯이 대중과의 소통은 다양한 이미지로
표현이 가능하며, 이것이 만화예술의 장점이기도 하다.

만화예술의 특징, 선

선의 미와
개성적 패턴

　만화예술은 단순하고 간결한 선을 이용해서 표현되는 예술이다. 그래서 대중들의 열광적인 사랑을 받고 있는지도 모른다. 만화예술은 가장 단순하면서 강렬한 메시지로 대중의 마음을 사로잡는다는 장점을 갖고 있다.

　이처럼 만화예술의 단순성이라는 내용의 중심에는 선이라는 단위가 존재한다. 선은 작가가 독자에게 전하려는 메시지를 간단한 이미지(Image)로 단순, 명료하게 묘사하기 위해 적극적으로 사용한다. 또한, 작가 자신의 개성적 표현의 패턴(Pattern)으로 활용한다.

　선을 미적 개념으로 이해하는 사람들은 많지 않을 것이다. 그러나 선이 주는 미적 분위기는 대단히 크다. 과거 고대시대 알타미라, 라스코 동굴에 그려진 그림을 보더라도 선이 주는 미적인 느낌과 의미는

대단히 많은 것을 시각적으로 전달한다.

　만화예술은 특히 대중과 시선이 가까워 선이 주는 시그널은 그 어떤 예술보다도 민감하고 예민하게 전달된다.

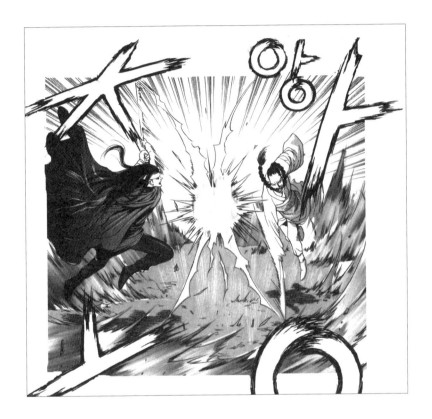

선의 역할

일반적으로 만화예술에서 사용되고 있는 선에 대해 깊은 의미를 생각하지 않는 경향이 있다. 하지만 만화예술에서 선이란 대단히 많은 역할을 하고 있다. 선으로 표현되는 예술, 단순하고 간단한 선으로 모두가 공감하는 메시지를 만들어내고 생각 이상으로 강력하게 전달하는 능력이 그동안 만화예술을 성장시켜왔다. 만화예술은 선을 통해 대중의 감정을 사로잡는다. 선은 분위기와 상황적 표현에 절대적으로 사용되어 완성된다.

선의 폭넓은 사용과 역할에 대해 좀 더 깊이 있게 알아보자. 만화예술에서 선은 이야기를 전달하기 위해 그려지는 이미지 구성의 기초 단위이자, 최상의 기술이라고 할 수 있다. 선은 입체감, 원근감, 질감 등의 다양한 표현을 하는 수단이다. 아울러 작가의 개성적인 패턴

의 시작이기도 하다. 선은 다른 영역의 예술에 비해 만화예술에 미치는 영향력이 대단히 크다. 표현의 절대성이라고 해도 과언이 아닐 정도로 만화예술은 선에 대한 의존도가 높다. 그렇기 때문에 선에 대한 인식을 새롭게 해야만 하는 이유가 여기에 있다.

입체감 표현, 선

누구나 다 알다시피 만화예술은 우리가 살아가고 있는 현실 세계와는 다른 가상적 공간의 세계를 그린다. 물론 이야기 내용에 따라서는 현실을 그대로 옮기기도 한다. 어쨌든 가상적인 공간 속에서 이야기를 풀어내며 현실적인 직접체험이 아닌 가상의 간접체험을 유도한다.

이때 중요한 것은 현실적인 내용으로 착각할 만큼 다양한 내용에 신경 써야 한다. 그것은 입체감, 원근감, 질감 등이 선에 의해 표현되며 이 같은 과정을 통해 또 다른 가상의 3차원의 세계를 구성하게 된다. 물론 원근감을 조절하는 내용은 다양하다. 즉, 각도로 느끼는 것, 위치에 따라 느끼는 것, 그리고 선의 굵기에 의해 느끼는 것 등이다. 각각 모두가 중요하지만 선 처리가 잘못되는 경우 이미지 전체에 미치는 영향이 대단히 크다. 아무리 잘 정리되고 표현된 각도와 위치에

있는 그림이라도 선의 표현이 잘못될 때는 시각적 불안 요소가 크게 작용한다. 그만큼 선이 시각적으로 미치는 영향이 크므로 이미지를 표현하는 선은 정확히 무엇을 어떻게 표현하려 하는지를 먼저 생각하고 선을 사용해야 한다.

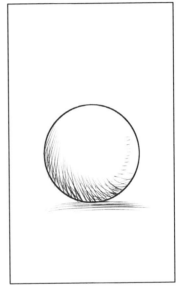

상단 그림은 둥근 원 모양이다. 왼쪽의 단순한 선으로 그려진 원보다 오른쪽에 선 몇 가닥을 그은 그림이 더 입체적으로 느껴진다.

원근감 표현, 선

선에 의한 원근감 표현은 시각적인 편안함과 안정감을 주는 요소다. 원근감을 제대로 표현하지 못하면 이미지가 산만해 보이며, 시각적인 불안 요소로 작용해서 결국 독서에서 집중력을 떨어트린다. 또한, 이야기 전달에 있어 핵심 메시지의 포인트를 상실하는 이미지 표현이 될 가능성이 높아진다.

작가는 대중이 보고 느끼게 될 상태를 간단, 정확, 명료하게 받아들이도록 이미지로 표현하는 것이 중요하다. 그런데 작품을 보는 수신자가 시각적인 느낌을 작가가 원하지 않는 엉뚱한 정보로 받아들일 경우 모든 것이 혼란에 빠지게 된다.

그렇다면 원근감을 표현하기 위해서는 어떻게 선을 써야 하는 것일까? 우선 선의 굵기를 잘 선택해야 한다. 선의 굵기는 시각적인 거

리감을 느끼게 하는 가장 기초적인 방법이며, 가장 효율적인 선의 테크닉이다. 기본적으로 선의 굵기를 선택하기 위해서는 앞의 그림과 뒤의 그림에 대한 원근적 비례를 생각해야 한다.

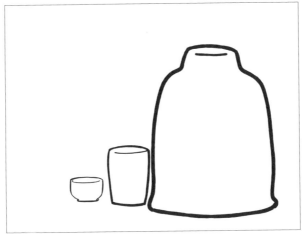

선 굵기를 조절한 그림

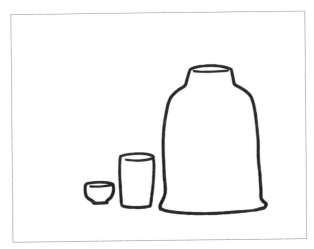

선 굵기를 조절하지 않은 선

질감 표현, 선

만화예술은 공간을 이용한 시각예술이다. 그래서 질감이라면 촉감에 의한 질감을 뜻하지만, 여기서 말하는 질감은 시각적 느낌의 질감을 의미한다. 이 세상에는 시각적으로 느끼는 많은 것 중에 질감은 대단히 중요한 요소임이 틀림없다. 시각적으로 어떤 느낌으로 받아들이느냐에 따라 전혀 다른 환경이나 사물로 인식될 우려가 있다.

그렇다면 이와 같은 각각의 내용을 선으로 표현하는 데 특별한 표현의 방법은 있는 것일까? 단순하게 말하면 방법이 있다.

과거 종이와 펜을 이용해서 만화를 그릴 때는 상하좌우로 펜을 사용해 선을 긋는 방향에 따라 다양한 질감 표현이 가능했다. 그런데 요즘에는 모니터 태블릿에 펜 마우스를 이용해서 웹툰을 그린다. 일반적인 펜과 펜 마우스의 표현적인 느낌은 다를지라도 선의 질감 표현

은 다양한 사용법을 통해 표현하고 있다.

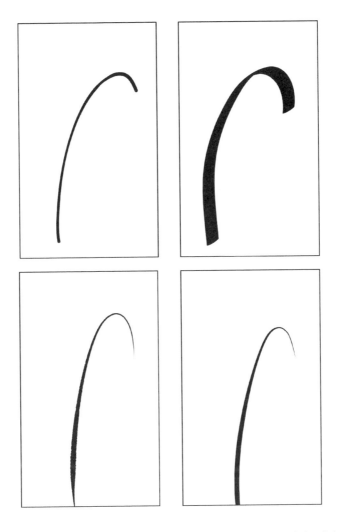

상단 그림을 보면 똑같은 그림을 각각 다른 느낌의 선을 사용해서 그렸다. 역시 선이 주는 모양이나 형태에 따라 느낌이 전혀 다르게 전달된다는 것을 확인할 수 있다.

CHAPTER 6
콘티 구성법

콘티 구성

콘티(Conti)와 섬네일(Thumbnail)은 다양한 아이디어를 작은 사이즈 의 종이에 대략 표현하면서 시작됐다고 한다.

콘티라는 단어는 라틴어의 콘티네르(Continere)가 어원으로 그 의 미는 '둘러싼다', '설치하다'라는 뜻과 함께 '밖으로부터 방해받지 않 게 한다'라고 한다. 따라서 계속적으로 연속해 있는 상태를 나타내는 것으로 이해된다.

콘티뉴이티(Continuity)는 영화나 애니메이션 등 영상 촬영을 연속 적으로 순서에 따라 지시하고 설명한 것을 말하는 것이다. 콘티뉴이 티를 줄여서 통상 '콘티'라고 부른다. 콘티는 스토리보드(Story board)와 함께 한정된 공간에서 빛과 색채 무대, 동작, 대사, 효과 등 각각의 정 보를 작가와 감독, 배우들에게 제공하는 용도로 사용하고 있다.

이렇게 시작된 콘티는 이제 만화예술에서 절대적으로 필요한 기초과정이 됐다. 시나리오가 완성되고 만화(웹툰) 시나리오 드로잉연출을 시작하려면 콘티부터 구성해야 한다. 콘티가 없는 상태에서 드로잉 작업을 한다는 것은 불가능한 일이다.

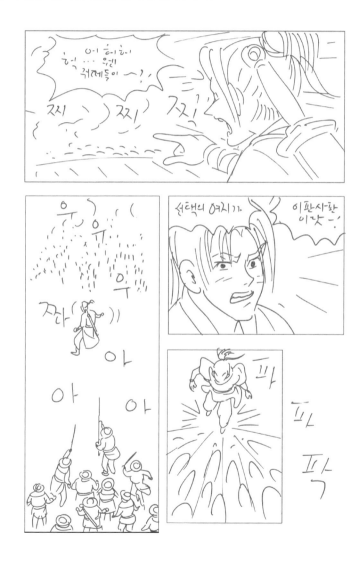

콘티는
칸으로 시작

웹툰 작가들이 웹툰의 특징을 최대한 살려 이미지를 표현하기 위해서는 칸 나누기에서부터 신경 써야 한다. 칸 나누기가 중요한 이유는 만화만이 갖는 연출적인 특성 때문에 그렇다. 만화는 칸 틀의 크기나 모양, 칸 둘레 선의 표현 방법 등의 다양한 요소가 시각적 효과를 높이는 데 큰 역할을 한다.

만화가 윌 아이스너(Will Eisner)는 "시간의 흐름을 표현하기 위해 칸을 사용하는 것처럼 생각과 개념, 행위, 그리고 위치와 장소를 담고, 공간 속에서 움직이는 일련의 그림을 칸 속에 집어넣어야 한다"며 칸의 역할을 정리하고 있다.

만화예술에서의 칸의 기능은 이야기의 과거와 현재, 그리고 미래를 설정해둔 타임캡슐(Time Capsule)과 같다. 그러나 오늘날 칸은 명확

하게 구분해서 선을 긋지 않고 공간배열로 그 기능을 맡겨두는 경향도 있다. 이는 시대적 상황에 따라 새로운 발상이 만든 또 다른 방식의 칸 형식이다.

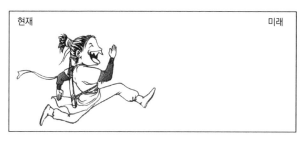

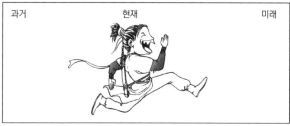

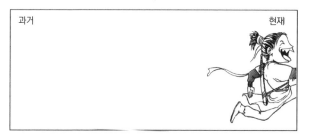

상단 그림에서 확인할 수 있듯이 독자는 움직이는 인물이나 물체에 따라 좌에서 우의 방향으로 과거, 현재, 미래를 구분하게 된다.

칸 틀은 도형

인간은 다양한 수단의 시각적 커뮤니케이션(Communication)의 속성에 의해 여러 가지 메시지를 전달받는다. 넓은 의미에서 이미지를 형성하는 데에는 형이나 색, 그리고 글자, 사진, 상징 등이 있는데, 이러한 요소들을 개별, 또는 종합적으로 이용함으로써 전달자와 수신자를 연결하고, 아이디어나 개념 또는 정보를 전달한다.

만화는 이 같은 다양한 정보를 통해 대중과 교감하는 예술이다. 칸의 모양이나, 그 안에 표현되는 색, 상징, 글자를 도형화해서 그 분위기나 상황연출에 맞게 사용되는 '효과 글씨'는 만화예술의 특징적인 묘사를 극대화한다. 이와 같이 만화예술은 기호학적 표현 속의 문자나 기호 또는 이미지를 종합적으로 표현함으로써 가장 신속하고 빠르게 대중의 이해를 돕는 특성이 있다. 이런 특성으로 현대 사회에서

가장 각광받는 예술영역이 됐다. 우리가 일상에서 사용하고 있는 이 모티콘만 보더라도 만화예술 영역이 대단히 재미있고 유용하게 감정을 전달하는 콘텐츠가 된다는 것을 알 수 있다. 이렇듯 만화예술은 다양한 영역의 콘텐츠로 확대되고 있다.

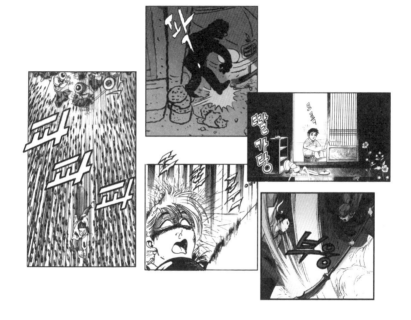

칸 활용법

만화예술의 특징과 장점은 칸으로 시작되는 연출에 있다. 그래서 칸의 활용법은 이미지 연출에 대단히 중요한 요소다.

《세계만화학원》을 집필한 오쓰카 에이지(大塚 英志)는 그 책에서 '칸의 중심선 위에 그려진 인물은 무엇을 의미하는가'라고 말하고 단락에서 "중심선 위에 인물이나 물체를 완전히 겹쳐 놓은 연출 칸은 그렇지 않은 칸과 비교할 때 시선을 그곳에 멈추게 하는 효과가 있다"라고 지적한다. 이 같은 지적은 만화의 칸 활용에 주의해야 할 내용을 단적으로 의미한다. 시선을 멈추게 한다는 표현은 무엇을 의미하는 것인가? 정지된 느낌으로 시선을 잡아 놓는다는 것이다. 즉, 칸의 중심에 사물이나 인물을 겹쳐놓는 연출은 마치 정지된 느낌이 강하므로 주의해야 한다는 뜻이다.

정지된 느낌의 중심축 위치의 공

중심축을 비껴 위치한 우측으로 굴러갈 듯한 공

오쓰카 에이지는 "작가가 캐릭터의 얼굴을 보여준다는 것만을 중시해서 인물을 칸의 중심에 계속 그린다면, 그것은 한 장의 멈춰진 그림이 되어버린다. 즉, 시선이 멈추는 컷이 연속되기 때문에 대중의 시선이 칸과 칸으로 매끄럽게 흘러가지 못한다"라고 그 의미를 설명했다.

그의 주장은 칸 안에 이미지 연출 방법을 대단히 예리하게 제시한 내용이다. 만화라는 예술은 이미지와 이미지를 연결해서 이야기를 전

달하는 방식으로 한 칸의 존재는 다음 칸을 위해 존재한다. 이것을 생각해본다면, 정지된 칸의 연출은 바람직하지 않다는 이야기다.

중심선을 비껴 구성된 위 그림과 중심선 위에 구성된 아래 그림을 확인하며 상황적인 느낌을
확인해보자.

칸 중심에 표현되는
이미지 구성

만화예술에서 칸 안에 이미지 연출이 정지된 듯한 내용이 반복된다면 대중들의 시각적인 긴장감을 떨어트리는 요소가 된다. 따라서 의도하는 연출이 아니라면 그와 같은 연출은 피해야 한다.

다시 말하자면 칸의 중심을 피해 약간 오른쪽이나 왼쪽으로 인물이나 사물을 배치해서 다음 칸으로 이어지는 메시지 전달의 의도를 잘 살려 표현하는 것이 연출 테크닉이다. 그렇다면 칸의 중앙에 인물이나 혹은 사물을 그려 정지된 듯한 느낌으로 표현할 때는 어떤 때일까?

1. 대중에게 핵심 포인트의 중요성을 알리려는 의도
2. 시간적인 멈춤의 상태를 의도해 리듬을 만들 때
3. 시선을 끌어 다음 이야기에 호기심을 자극하려는 의도

앞의 3가지 내용이 완전히 다른 의도라기보다는 조금씩 공통된 점도 있다. 하지만 결정적인 내용은 의도하든, 의도하지 않든 칸 안에 정중앙에 자리해서 표현된 인물이나 사물은 대중의 시선을 '잡아놓는' 효과가 있다. 그래서 다양한 칸의 형식을 유지한다고 하더라도 칸 내의 이미지를 어떻게 구성해서 칸을 잘 활용하느냐에 따라 작품의 완성도는 달라질 것이다.

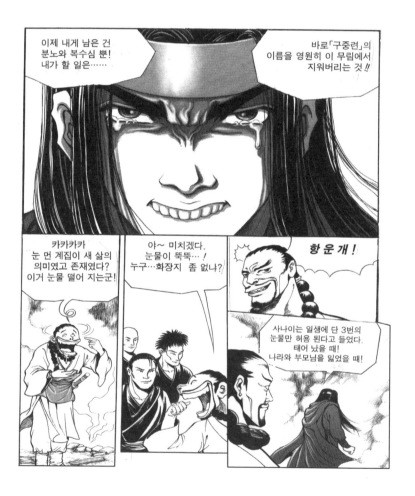

시간을 컨트롤하는 칸

칸은 만화예술에서 시간을 컨트롤(Control)하는 장치다. 그렇다면 칸의 크기와 시간은 어떤 관계가 있는 것일까? 지금까지 다양한 이미지들을 검토하고 살펴본 결과 시간의 흐름, 즉 타이밍(Timing)과 칸의 크기는 관계가 없는 것으로 확인됐다. 다시 말하면, 그 안에 구성되는 이미지 내용에 따라 시간의 흐름이 달라진다는 사실이다.

인간은 긴 시간 훈련된 뇌의 인식에 의해 칸 내에 구성된 이미지의 크기에 따라 시간 흐름의 속도를 자연스럽게 받아들인다. 시각적으로 느끼는 거리감에 의해 일차적인 시간의 흐름을 인식한다. 그 외에 시간의 흐름을 표현한 다양한 효과 처리에 민감하게 반응한다.

상단 그림은 칸을 나눠 시간이 누적되게 하는 방법이고, 아래 칸은 길게 공간을 만들어 시간의 영역을 만들어놓은 구성에 의해 시간의 길이가 느껴진다.

공간이 주는 시간

누구나 만화를 보다 보면 시간을 공간으로 인지하는 방법을 알게 된다. 그리고 지금까지 생활해 오면서 보고 느끼면서 나름의 시간의 개념을 가지고 있다. 그렇다면 시간과 공간의 관계는 어떻게 성립되는 것일까?

공간은 여유, 시간은 공간을 파고드는 흐름. 이같은 상관관계를 이해한다면 시간과 공간의 관계성을 이해할 수 있다. 앞서 설명한 내용대로 시간의 흐름은 공간의 범위이고, 칸 자체보다 칸 안의 내용에 따라 시간이 결정되는 것이 확실하다.

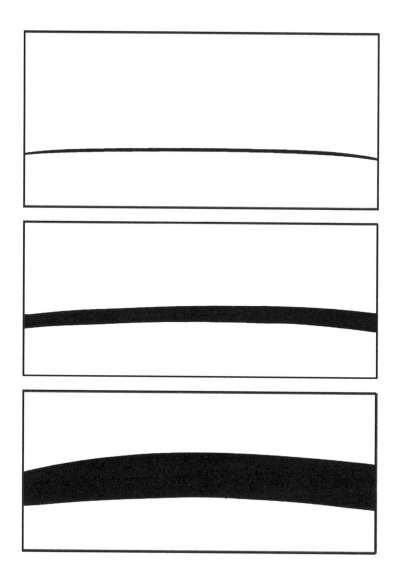

위 그림의 3개의 칸을 통해 확인해볼 수 있는 것은 동일한 크기의 칸 안에 공간을 파고드는 먹선과
비례적으로 시간의 느낌이 다르게 전달된다는 것을 알 수 있다.

이미지가 주는 시간

　이미지와 시간의 관계는 떼려야 뗄 수 없는 관계다. 앞에서 제시한 시간은 공간을 파고드는 관계라고 말한 내용을 상기해보면 쉽게 이해가 될 것이다. 만화예술은 칸 안에 공간에 이미지를 표현해서 이야기를 전달하는 예술이다. 그러므로 칸 안에 주어진 공간을 활용해서 이미지를 구성한다. 그런데 그 구성된 이미지가 의미하는 타이밍이 있다. 즉, 연결된 이미지가 아닌 단순하게 하나의 칸을 떼어내 그 칸 안의 이미지의 시간 흐름을 의미한다. 이때 어떻게 표현하느냐에 따라 그 느낌이 달라진다. 예를 들면, 한순간을 포착한 듯, 멈춰버린 시간으로 인식된다거나, 진행형의 순간으로 타이밍이 인식되거나 하는 것이다. 이유는 만화예술이 갖는 특징적 묘사법에 따라 느껴지는 뇌 인식 작용으로 봐야 할 것이다.

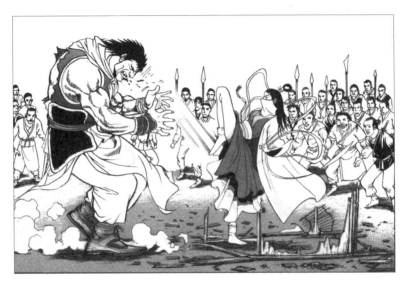

1. 한순간 정지된 채 멈춰버린 듯한 장면

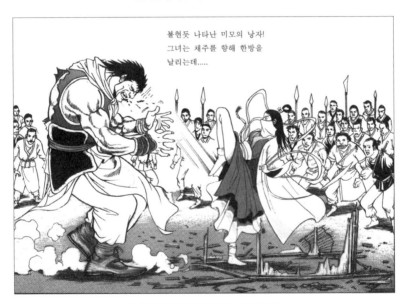

불현듯 나타난 미모의 낭자!
그녀는 채주를 향해 한방을
날리는데.....

2. 아주 옛날 이야기를 전하는 듯한 장면

CHAPTER 6

114

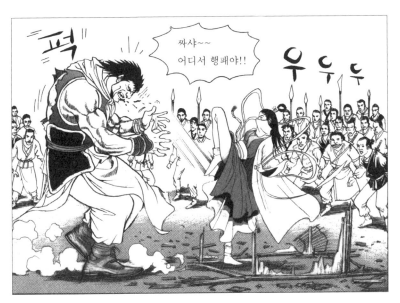

3. 현재 진행되고 있는 행위인 듯한 장면

똑같은 그림을 실험적으로 3가지로 분류해서 살펴봤다. 이 3가지 유형의 분류는 누구나 공감하는 내용일 것이다. 이 중에서 웹툰이 표현하는 그림의 유형과 연출법은 3번 그림이다.

캐릭터 포지션이
주는 감정

 만화예술에서 인물을 중심으로 어느 쪽에 여백을 두고 장면을 구성했는지에 따라 대중이 느끼는 장면의 감정은 다르다. 캐릭터가 칸의 진행 방향 쪽으로 향하고 그 앞에 공간의 여백이 많은 경우, 캐릭터의 감정이 적극적이고 전향적으로 느껴진다. 그 반대로 캐릭터의 후방에 공간의 여백이 있다면, 미련과 여운 그리고 후회의 감정으로 느껴진다. 이렇듯 칸 안에 캐릭터(인물)의 포지션, 그리고 칸 틀 안에 공간여백에 따라 전혀 다른 감정으로 전해진다는 것을 확인할 수 있었다. 그 이유는 이야기 진행 방향인 좌에서 우의 공간은 미래를, 좌측공간은 과거를 의미하도록 인지된 뇌의 작용 때문이다.

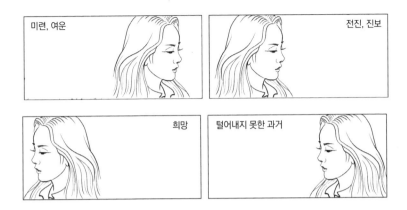

미련, 여운

전진, 진보

희망

털어내지 못한 과거

시선의 방향으로 좌측은 과거, 우측은 미래라는 잠재의식이 독자들에게 자리 잡고 있다.

좌우 포지션이
주는 감정

우리는 습관적으로 시각적인 이동 방향이 왼쪽에서 오른쪽으로 흐른다. 이 같은 현상은 우리의 독서 문화에서 비롯된 것이다. 따라서 작가는 대중의 시각적인 방향에 맞게 이미지 연출을 해야 한다. 즉, 이야기를 좌측에서 우측으로 자연스러운 흐름을 만들어내는 게 중요하다. 그리고 말풍선의 위치도 대사의 선후를 잘 파악한 후에 그려 넣어야 한다.

인물의 위치가 왼쪽에 치우친 경우와 오른쪽에 치우친 경우의 상황이나 내용의 느낌이 완전히 다르다. 물론 요즈음 웹 화면을 통해 보는 웹툰은 스크롤을 사용해서 위아래로 올리고 내리면서 보는 상태라 좌우의 시각적인 흐름의 절대성에 고개를 갸우뚱할 수도 있다. 하지만 웹툰 역시 위에서 지적한 내용의 흐름을 절대 무시해서는 안 된다.

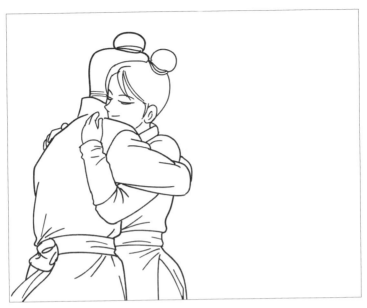

뭔가 완성되지 못한 사랑처럼 느껴진다.

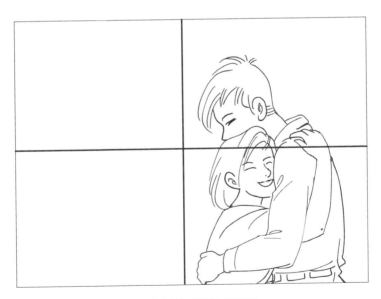

완성된 사랑의 느낌으로 다가온다.

상하 포지션이
주는 감정

상하의 공간적 측면을 보면, 세로로 긴 칸 안에 위쪽에 캐릭터가 배치되고, 아래쪽 공간여백이 많은 경우 어딜 향해 가는 진보적인 느낌의 감정을 나타낸다. 반면 아래쪽에 캐릭터가 위치하고 위쪽으로 공간여백이 많은 경우는 무언가 잃어버린 쓸쓸함이 묻어 있는 감정의 느낌이 다가온다. 이렇듯 캐릭터의 포지션을 중심으로 만들어진 공간적 의미 해석은 대중들의 많은 시각적 경험과 이야기 진행 방향으로부터 훈련된 인지적 사고 능력에 의해 발생한다. 하지만 칸 안에 포지션이 절대성을 갖지는 않는다. 작품에서 주어지는 내용에 따라 각 인물의 포지션이 의미하는 내용도 달라질 수밖에 없다.

왼쪽 칸의 그림을 보면 갈 길이 멀어 보이면서 앞에 뭔가 나타날 듯한 느낌이 들고, 오른쪽 그림을 보면 뒤쪽에서 무슨 일이 일어날 듯한 예감이 든다.

CHAPTER 7

블로킹 사이즈

블로킹 사이즈로
느끼는 감성

블로킹 사이즈(Blocking Size)란 칸 안에 캐릭터(인물)나 사물을 어떤 크기로 구성하고 표현하느냐 하는 것이다. 즉, 칸 안에 이미지를 어디서 어디까지 그려 넣을 것이며, 이미지의 크기는 어느 정도의 크기로 할 것인가 하는 내용이다.

다양한 블로킹 사이즈의 표현은 대중의 가독성을 높이는 특징적인 요소라고 할 수 있다. 다양한 블로킹 사이즈로 이미지를 구성하면 대중들이 시각적인 지루함을 느끼지 않을 수 있기 때문이다. 또한, 캐릭터와 사물의 포지션과 공간적 여백 등의 연출을 총동원해서 이야기를 전달한다. 대중은 그 내용을 통해 다양한 감정을 느끼며 이야기 속의 희로애락을 함께한다.

1. 롱 쇼트

롱 쇼트(Long shot)의 이미지는 대중들이 이야기 속의 시간과 장소, 그리고 전체 분위기 등의 정보를 쉽게 이해하도록 대상을 멀리 잡아 제공하는 사이즈의 컷(Cut)이다. 이야기의 전체적인 상황을 전달하기 위한 쇼트로 많이 사용된다.

2. 풀 쇼트

풀 쇼트(Full shot)는 인물의 머리끝에서 발끝까지 전체 모습을 보여 준다. 보통 배경보다 인물 중심으로 인물의 움직임을 분명하게 확인 하는 상황에서 많이 활용되는 사이즈의 컷이다.

3. 미디엄 쇼트

인물의 머리에서 무릎(Knee)과 허리(Waist)까지 잡아 표현하는 쇼트가 미디엄 쇼트(Medium shot)다. 대부분 인물의 포즈(Pose)와 표정을 연결해서 표현하는 경우에 많이 쓴다.

4. 바스트 쇼트

바스트 쇼트(Bust shot)는 인물의 가슴 부위까지를 표현하는 것이다. 인물의 표정과 상체 팔의 움직임으로 이야기를 전달하기 위한 컷으로 많이 사용한다.

5. 클로즈업

클로즈업(Close up)은 인물이나 피사체의 크기를 컷에 크게 담아 대중과 거리감을 좁혀 긴장감을 높이는 방법의 컷이다. 클로즈업은 크기를 다양하게 잡아 표현한다. 이야기의 속도감과 긴장감을 함께 표현하는 방법으로 자주 사용한다.

CHAPTER 8

투시법과
소실점

소실점

소실점(Vanishing point)을 발견한 사람은 1410년경 르네상스 시대 이탈리아 건축가 필리포 브루넬레스키(Filippo Brunelleschi)였다. 브루넬레스키의 이론은 《회화에 관하여》라는 원근법에 관한 저술로 유명한 레오네 바티스타 알베르티(Leone Batista Alberti)에 의해 발전됐다. 하지만 잘 알려지지 않았던 이 투시법의 원리가 본격적으로 세상에 알려지기 시작한 때는 레오나르도 다 빈치(Leonardo Da Vinci)와 파올로 우첼로(Paolo uccello), 피에로 델라 프란체스카(Piero della Francesca) 등 르네상스 화가들에 의해서 전해졌다.

소실점이란 눈높이와 같은 위치에 설정된 수평선과 그 안에 그려지는 사물, 인물에 의해 발생하는 각도가 만나는 지점을 말한다. 소실점은 1점 투시, 2점 투시, 3점 투시로 나뉜다. 소실점이 같은 지점이

한 곳이면 1점 투시, 두 곳이면 2점 투시, 세 곳이면 3점 투시라고 하는데, 이런 원리를 잘 이해하고 이미지를 표현하면 현장감과 입체감 그리고 상황적 배경을 묘사하는 데 어려움이 없다.

투시 원근법

그림을 현장감 있게 연출하려면 투시 원근법(Perspective)을 이해해야 한다. 칸 내에 이미지를 구성하기 위해서는 기본적인 원근감과 각도에 대한 이해가 없이는 이미지 표현이 불가능하다.

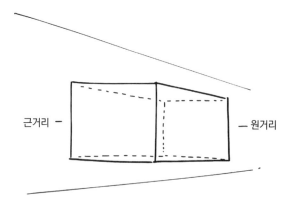

근거리 — — 원거리

투시 원근법은 평면공간에 3차원적 입체적인 이미지 구성 표현을 위해 필수적이다. 만화예술은 3차원의 세계로 느껴질 만큼 현장감 있는 묘사력이 필요하다. 대중이 현실세계로 착각할 만큼 시각적인 입체감과 현장감 높은 이미지 구성력은 또다른 가상세계를 구축하는 힘이다. 그러기 위해서는 우선 수평선에 생성되는 소실점의 이해가 필요하다.

그럼 수평선은 어떻게 생성되는 것을 의미하는 것일까? 시선의 높고 낮은 상태가 결정한다.

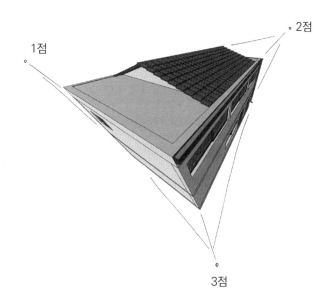

수평선

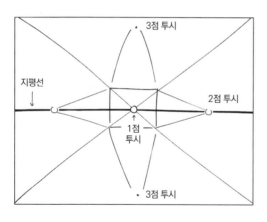

수평선(Horizontal Line)은 눈높이와 동등한 위치를 의미하는 말이다. 칸 틀 안에 구성되는 이미지는 여러 가지 구도의 유형에 따라 위치와 지점이 달라진다. 이것은 시선의 위치에 따라 수평선의 지점이 달라진다. 구도는 시선의 방향에 따라 달라지고 그 때문에 발생하는 지점이 시점이 된다.

1점 투시

1점 투시란 눈높이 선과 각도의 선이 만나는 점이 하나인 투시를 말한다. 즉, 소실점이 하나로 생성된 투시를 의미한다. 1점 투시는 대부분 어떤 사물을 정면에서 바라볼 때 나타나는 시점의 현상이다.

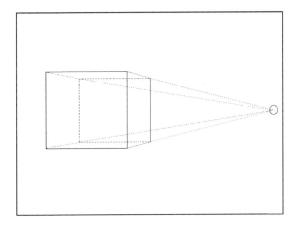

2점 투시

2점 투시란 눈높이 수평선과 각도 선이 만나 2개의 점, 즉 소실점 2개가 생성된 투시를 의미한다. 2점 투시는 어떤 사물을 정면에서 약간 빗겨선 각도에서 바라볼 때 나타나는 시점의 현상이다.

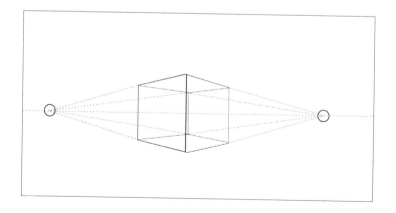

3점 투시

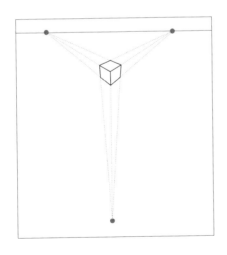

3점 투시란 눈높이 수평선과 각도 선이 만나는 소실점이 2개이고, 1개의 다른 방향의 소실점이 있어 소실점이 3개가 생성된 투시를 말한다. 1, 2점 투시와는 다르게 수평선에 맞닿는 지점 2개 말고도 각도 선의 꼭짓점을 의미하는 또 하나의 소실점이 존재하는 것을 알아야 한다. 3점 투시의 경우 하이 앵글과 로우 앵글에서 바라볼 때 나타나는 현상의 시점이다.

구도 설정

구도의 이해

만화예술은 이미지 연출로 이야기를 전달하는 대중예술이다. 그러므로 이미지를 효과적으로 표현하기 위해서는 구도를 잘 이해해야한다. 만화예술은 한 칸, 한 칸이 모여 이야기를 만들고, 그 내용을 자연스럽게 대중에게 전달한다. 그 때문에 한 칸 한 칸 안에 이야기를 담아내는 테크닉은 단순하지만은 않다.

한 칸, 한 칸이 대중들의 호기심과 즐거움, 그리고 흥분과 분노, 웃음과 슬픔, 사랑과 고통, 기쁨과 행복 등의 감정이 느껴지도록 표현해야 하는데, 이 같은 다양한 감정들을 만들어내려면 구도를 잘 설정해야 한다. 앞서 거론한 것처럼 투시 원근법, 그리고 구도에 대한 이해는 모든 이미지 표현의 출발점이다. 작가가 어떤 위치의 시점을 통해 대중에게 이야기를 전달하느냐에 따라 느껴지는 감정은 달라진다.

1. 삼각 구도

웹툰 작가들이 보편적으로 사용하는 구도다. 만화예술의 특성이라고 할 수 있는 다양한 칸 배열에 있어서 칸과 칸의 자연스러운 연결에 효과적으로 사용되고 있다. 삼각구도는 이처럼 구도에서 주는 안정감은 물론, 인물과 인물 사이의 거리감을 분명하게 표현할 수 있는 구도다. 이처럼 장점이 많은 구도로 다양하게 활용해서 사용하고 있다.

2. 수평선 구도

수평선 구도는 수동적이고 안정감을 주는 구도로, 먼 거리의 인물이나 사물을 묘사할 때 많이 쓰는 구도다. 그래서 구도가 주는 느낌을 살려 아름다운 자연의 풍광을 표현할 수 있고, 고요하며 풍요롭고, 안정적이다.

웹툰 콘티 연출

3. 수직선 구도

수직선 구도는 자신감, 힘과 권력을 상징한다. 이야기 진행에서 그 같은 상황을 연출할 때 많이 사용하는 구도다. 또, 단호함과 엄숙함의 분위기를 표현하는 데도 적절한 구도의 유형이다. 그래서 대체로 액션이 강한 내용의 작품에서 많이 사용한다.

4. 대각선 구도

대각선 구도는 1점 투시로 삼각 구도와 비슷한 느낌이다. 회화에서는 원근과 입체적 상황 표현에 많이 사용되는 구도다. 하지만 웹툰의 경우 다이내믹한 연출과 효과, 리듬의 강약, 명암의 대비적 효과 등이 결합해서 극적이고 능동적이며, 역동적인 표현을 할 때 많이 사용하는 구도다.

5. 원형 구도

원형 구도는 위에서 아래를 내려다보는 구도로써 대중들은 원만하고 통일감과 안정감, 그리고 편안함을 느끼는 구도다. 서정적인 표현과 전체 상황 표현, 그리고 편안하고 안락한 연출의 칸 표현에 효과적인 구도다.

웹툰 콘티 연출

6. 사선 구도

액션이 강한 웹툰이라면 사선 구도를 연출이 많이 활용한다. 속도감과 역동성, 강력한 원근과 확대 등 표현을 왜곡할 때 적절하다. 사선 구도는 사선의 불안정성을 다채롭게 이용할 수 있다는 장점이 있다.

7. 기타 구도

역삼각 구도, 정방형 구도, 능형 구도, L자 구도, Z형 구도 등 여러 가지 구도를 적절하게 사용한다면 독자들의 호기심과 감성을 자극하는 데 효과적인 연출을 할 수 있다.

좌우의 시각 현상

상승 사선과 하강 사선

칸 구성을 할 때 왼쪽 칸의 사선 방향과 오른쪽 칸의 사선 방향이 전혀 다른 느낌으로 다가온다는 것을 유념해야 한다. 그런 현상은 지금까지 습관처럼 훈련된 시각적인 방향성 때문에 나타나는 인지적 현상이다. 그렇기 때문에 독자가 되도록 흐름을 자연스럽게 받아들이는 방향으로 이미지 연출의 흐름을 만들어가는 게 좋은 방법이다. 이제부터는 독자들의 시각적인 흐름의 방향을 그림으로 확인해 보겠다.

왼쪽의 자동차는 고갯길을 올라가는 모습으로 보이는데 오른쪽 자동차는 올라가는 방향임에도 내려가는 듯한 모습으로 착시현상이 느껴진다. 이런 시각적인 착시현상은 수년 또는 수십 년에 걸쳐 훈련되고, 습관화된 왼쪽에서 오른쪽으로 이동하며 보는 시각적인 방향성의 원인이 크다.

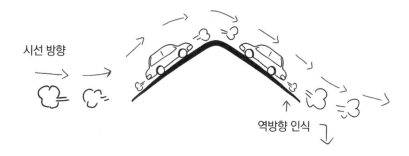

CHAPTER 10
실전 체크 포인트

칸 연출 체크

　콘티에서 시작되는 칸 연출의 체크 포인트는 칸의 크기와 모양, 다양한 좌우, 상하 크기 변화에 대해 주목해야 한다. 물론 시대가 변해서 페이지 만화를 연출하지는 않겠지만, 웹툰의 칸 연출도 칸의 크기와 모양은 다양하게 잡는 것이 독자들의 시선을 유도하는 기초적인 장치로 활용할 수 있다. 지금부터 과거에 제작했던 페이지 만화를 중심으로 몇 가지 연출을 하나하나 체크해가면서 알기 쉽게 설명해보고자 한다.

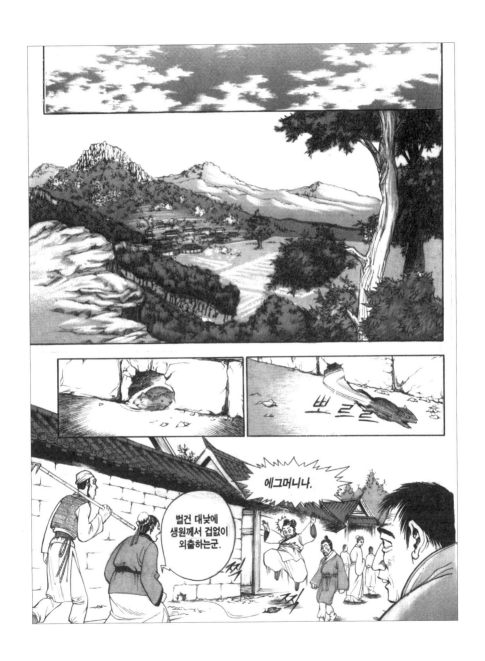

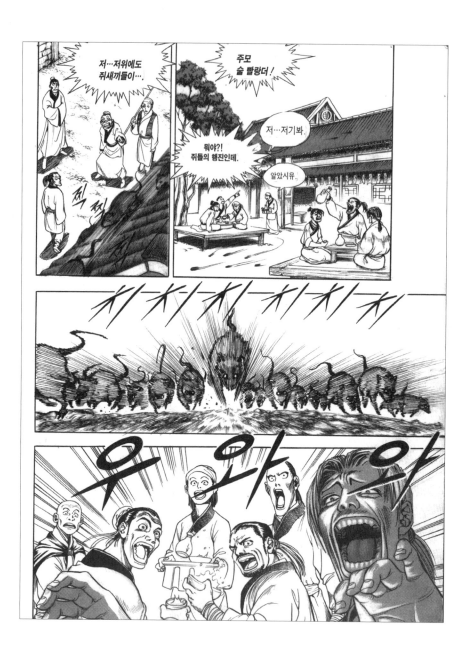

　하단 그림을 보면 하단 2칸과 다음 페이지 하단 2칸이 거의 같은 크기와 같은 지점에서 칸이 분리됐음을 확인할 수 있다. 이처럼 칸을 연출할 때 중복되는 위치에 크기와 모양을 반복하는 오류를 주의해야 한다.

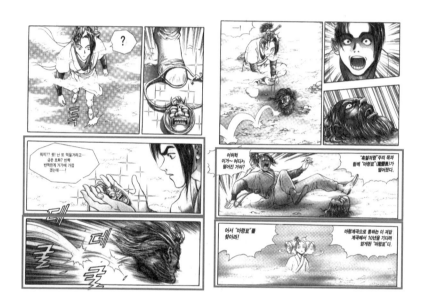

　상단 그림처럼 양쪽 페이지 전체가 비슷하게 칸이 나뉘면 시각적으로 거슬리는 느낌이다. 이 같은 경우를 경계해야 한다. 웹툰의 경우 칸 나누기 연출을 진행할 때 위의 내용처럼 중복되는 칸 나누기를 지양해야 한다.

블로킹 사이즈 체크

칸 내에 표현되는 인물과 사물에 대한 크기와 보여주고자 하는 부분까지 잘라내는 선의 경계를 '블로킹 사이즈'라고 한다. 즉, 칸을 나누는 선 안에 인물과 사물을 얼마나 다양한 크기와 변화로 시각적인 흥미를 끌어낼 수 있도록 연출했는지 체크해보는 것이다. 또한, 블로킹 사이즈는 이야기의 흐름에서 시간적 타이밍에 대한 내용에 따라 적절히 표현했는지가 관건일 수 있다. 이런 몇 가지 요소들을 염두에 두고 체크해야 한다.

블로킹 사이즈를 다양하게 구성하면 대중이 시각적인 지루함을 느끼지 않고 즐겁게 작품에 빠져들 수 있다. 예시 그림에서 확인한 블로킹 사이즈는 대체로 다양하게 연출되어 있다고 할 수 있다.

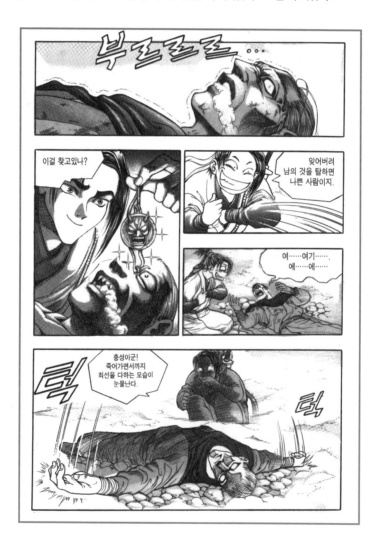

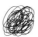

흐름의 방향성 체크

 웹툰을 보는 독자가 시각적으로 혼선을 느끼지 않도록 이야기 흐름의 방향을 자연스럽게 처리했는지, 대사, 인물, 배경 등이 각자의 포지션에 맞게 잘 배치됐는지 체크해야 한다. 우선적으로 칸 내 말풍선의 선후 관계 및 인물들의 배치 등의 포지션, 그리고 그 주변의 배경에 대한 좌우앞뒤의 모습을 입체적으로 잘 해석해서 처리했는지 흐름의 올바름을 체크해보도록 한다.

네놈 때문에 조용히
비켜 가려했던
괴암계곡을 이제 죽기살기로
뚫고 지나던지 아니면
죽어 시체로 나가게
됐군

지금이라도
늦지 않았다.
살아 나갈수있는
방법은

……!

"마령표"를 놈들에게
눈치채지 않게
던져 주는 거야.

서…설형!

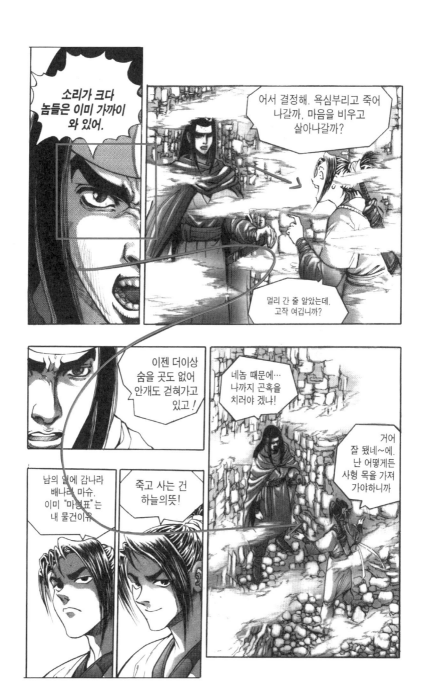

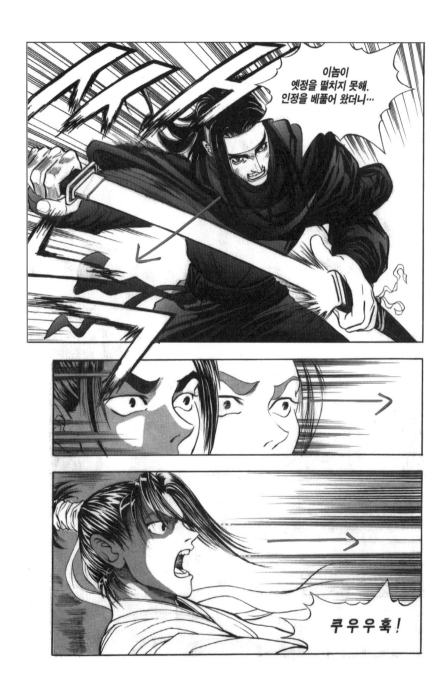

예시 그림의 이야기 흐름의 방향성은 큰 장애요소 없이 자연스럽게 구성되어 있다. 각 인물의 포지션과 방향성, 그리고 시선의 흐름까지 신경을 써서 처리한 것으로 보인다.

단, 중반부에 네모 칸으로 표시한 부분에서 보듯 인물의 시선 방향이 조금 흔들린 것이 아쉬운 부분이다.

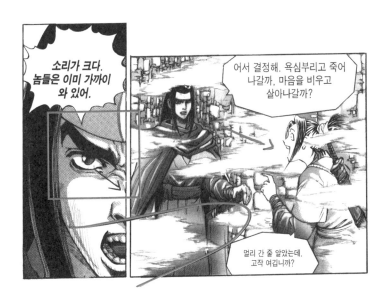

표현적 시점 적절성 체크

작가가 이야기 전달을 위해 표현하는 시점은 독자의 시점과 일치한다. 시점은 이야기 내용에 따라 적절하게 표현해야 하는데, 이처럼 표현적 시점이 적절한가, 이야기를 효과적으로 전달하는 데 적합한 구도의 연출인지를 체크해야 한다. 칸과 칸으로 이어지는 만화예술의 연출적 특성에 따라 칸의 크기와 모양의 변화를 기본적으로 하고, 그 칸 안에 표현되는 다양한 시점으로 구도가 설정된다. 그렇기 때문에 작가는 이야기의 내용에 따라 시점을 선택해서 표현해야 한다.

우리 애들 공격을
모두 받아내는 걸 보면
보통 놈들이 아닌 모양이군!

제가 내려가
처리합죠!

휘 이이 이이...

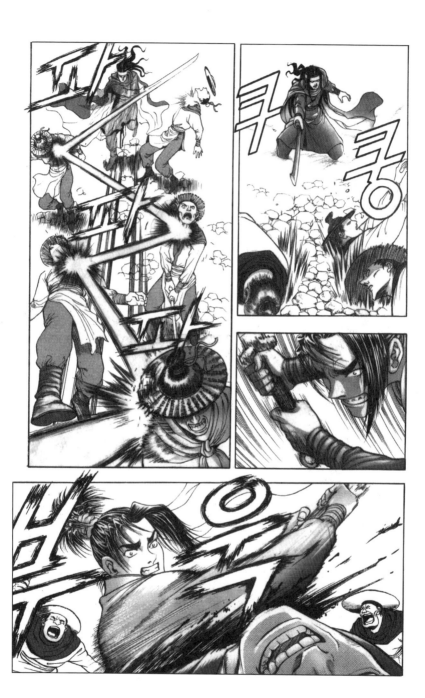

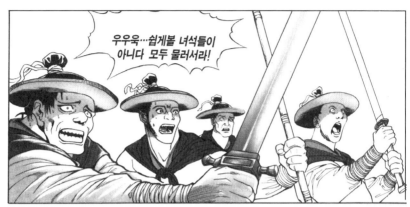

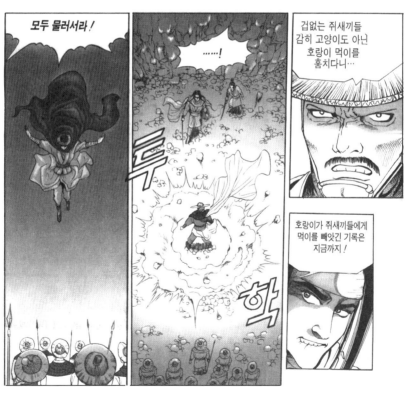

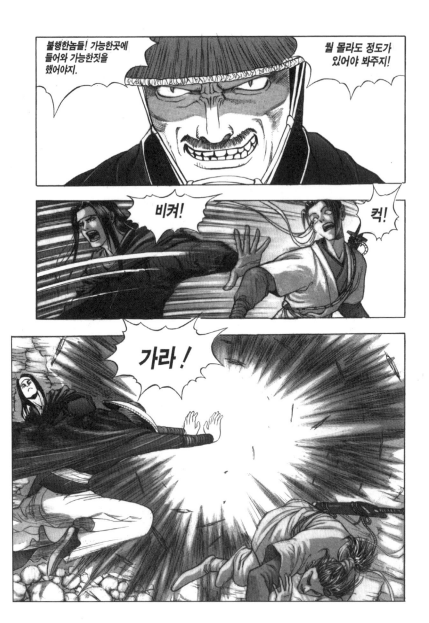

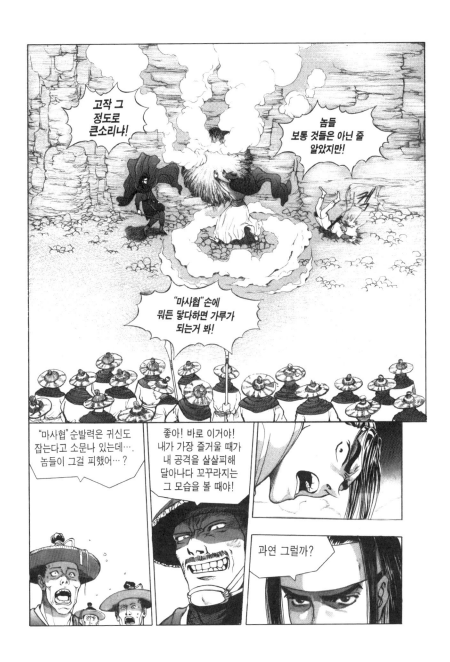

시점은 구도를 어떻게 설정하느냐에 의해 결정된다. 구도를 잡을 때는 그 칸 내에 담아낼 내용에 맞게 다양한 시점을 설정해야 한다.

역동성이 강한 내용을 표현할 때는 로우 앵글로, 그리고 대각선, 사선 구도 등을 많이 사용해서 강한 느낌을 전달한다. 또, 조용하고 정적인 내용을 표현할 때는 수평선, 원형, 삼각, 하이 앵글의 구도를 많이 사용하면 효과적이다. 이처럼 이야기에 따라 각각에 맞는 시점을 사용해야 한다.

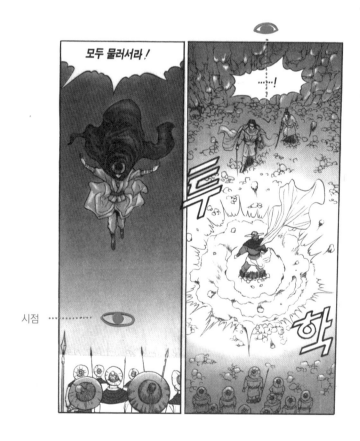

CHAPTER 10

174

감성적 이미지 체크

감성적 이미지 표현을 독자가 판단하기에는 대단히 어려운 문제다. 하지만 여기서 이야기하고자 하는 내용은 독자들이 무의식적으로 받아들이는 이미지 효과 표현이라고 할 수 있다. 즉, 전체적인 상황 표현을 시작으로 스토리가 전하고자 하는 내용에 맞게 인물의 액션은 물론, 표정과 그 외적인 칸의 크기와 모양, 그리고 효과적인 상징기호들의 사용에 적절성을 체크해보고자 한다.

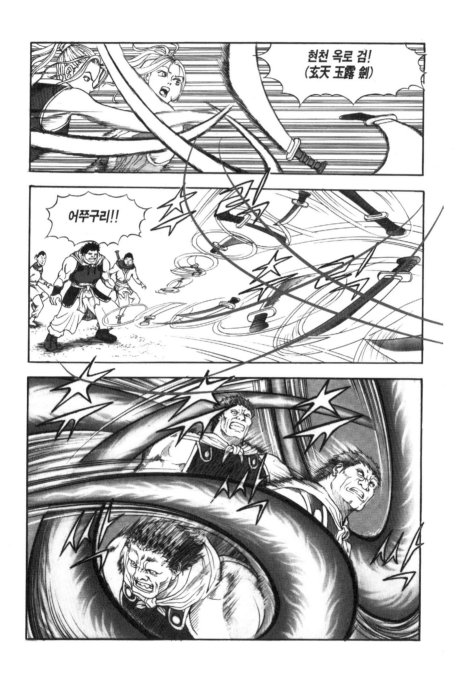

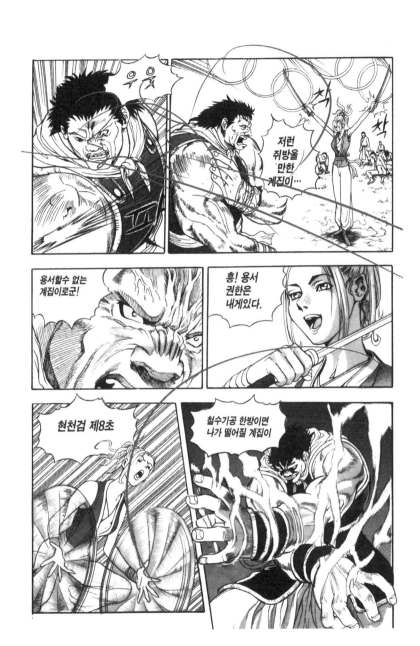

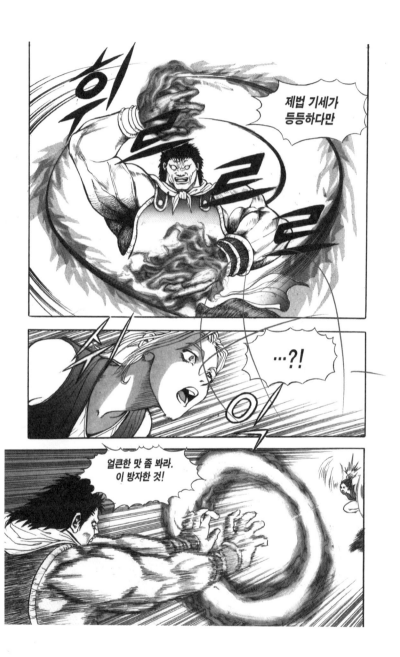

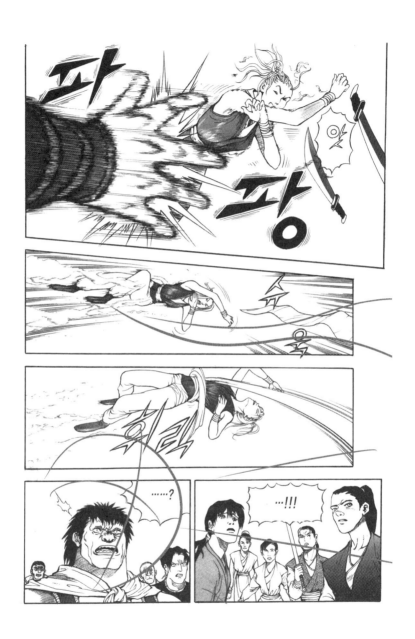

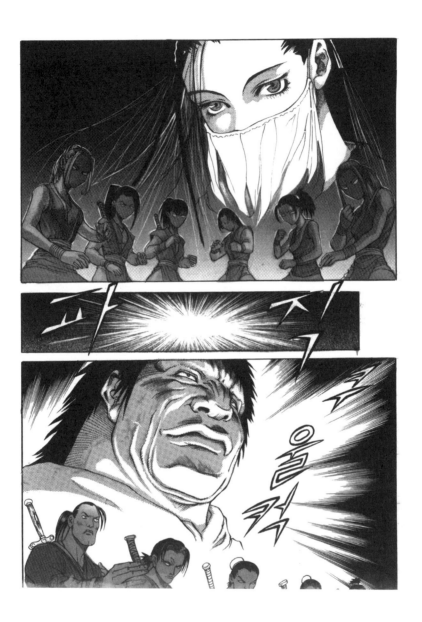

CHAPTER 10

감성적 느낌의 전달을 독자들에게 확장해서 전달할 수 있는 방법
은 인물의 표정과 그에 따르는 액션을 우선 잘 표현해야 한다. 그런데
격하게 대립하는 장면에서의 긴장감을 살려내지 못한 연출이 보인다.
화면의 크기 조절 실패와 액션에서의 스펙터클한 앵글 조정이 그 느낌
을 온전히 살려내지 못한 아쉬움이 있다. 아울러 상호 적대적 관계에
서 화면을 잘 사용하려면 서로 마주 보는 연출이 자연스러운 흐름으로
연결되어야 했는데, 그 또한 연출에서 놓친 부분을 확인할 수 있다.

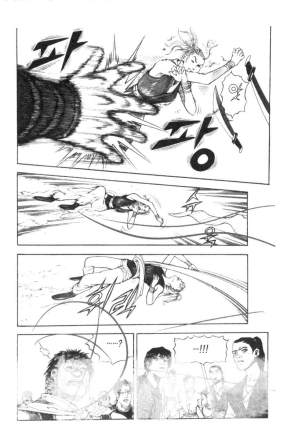

웹툰 콘티 연출

CHAPTER 11

웹툰 제작
기본 매뉴얼

웹툰 이미지 저장법

정보제공 : 북큐브

기초적인 정보 제출

- 필명(본명)

- 작품명

- 연락처(전화번호, 이메일 주소)

- 장르 / 소재 / 타깃층(연령대) / 성인용

- 연재 주기 / 원고 제작 형태(스크롤, 페이지)

- 작품 소개(텍스트 파일, 300글자 이내)

이미지 제출 방법

- 완성된 이미지는 jpg와 psd 2가지로 제출

- 폰트는 포털에서 제공하는 무료폰트 및 저작권에 문제가 없는 폰트로 제작(네이버 나눔 글꼴 권장 https://goo.gl/jFdEru)

- 작품 프롤로그는 개성을 살려 나름대로 제작

- 기본적인 맞춤법은 맞춤법 검사기를 사용(http://speller.cs.pusan.ac.kr)

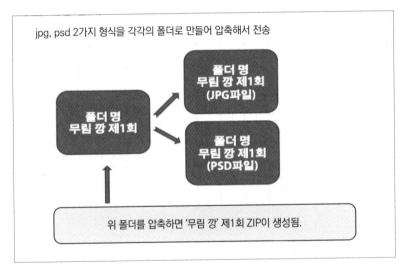

파일제공형식

표지나 포스터 이미지 제작 유의사항

- 책 표지나 행사 및 이벤트용으로 사용하기 위해 제작, 크기와 해상도 주의

- 가로와 세로 각 1종씩 제작

- 세로형 크기: 2,800×3,960(pixels, px)(해상도: 300dpi)

- 가로형 크기: 3,960×2,800px(해상도: 300dpi)

* psd 파일로 제공(배경, 인물, 로고, 레이어 분리해서 보내는 게 기본), 실제 작품의 내용과 느낌이 조금 다르더라도 표지나 포스터는 독자의 시선을 사로잡을 수 있도록 제작

서비스 이미지(jpg) 파일 쉽게 자르는 요령

- 최종 작업물을 가로 크기 720px로 맞춘 후 jpg로 저장(720×2,900px까지)
- 웹툰 슬라이서(http://blog.naver.com/studiohorang/120130841009) 설치
- 이미지 분할(이미지를 자동으로 연결해서 분할)할 때 720×3,000px로 분할
- 이미지 편집 프로그램 포토스케이프(PhotoScape)로도 이미지 자르기 가능

* 포토스케이프는 스크롤만 해당하며 페이지 연출 형식은 맞지 않음.

가로 720px

세로 3,000px

해상도 96dpi

파일형식 jpg

사이즈가 3,000px가 넘어가면
각각의 파일로 분리 후 전달해야 함.

웹툰 서비스용

스크롤 형식 제작 크기 및 해상도

서비스용

- 가로 720px, 세로 3,000px

- 해상도 96dpi(가로 1,500px 이상은 선택사항)

- 크기가 3,000px 이상이면 파일 분리 후 전달

 〈예〉 001.jpg-002.jpg-003.jpg)

원본 제출

- 해상도 300dpi로 자르지 않은 원본 제출

- 말풍선, 대사, 의성어, 의태어가 분리된 psd 파일 제출

* 카카오페이지 '만화'에서 동시 연재 요청이 들어온 작품은 별도 안내하며, 동시 연재 작품의 세로 크기는 1,098px

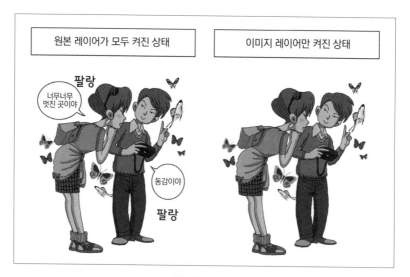

psd 원본 형식 저장 방법

페이지 형식 제작 크기 및 해상도

서비스용

- 가로 1,500px, 세로 2,123px 해상도 96dpi
- 파일 형식 jpg(꼭 파일 순서를 기재해야 함)

원본 제출

- 해상도 300dpi(가로 1,500px 이상은 선택 사항)
- 말풍선, 대사, 의성어, 의태어가 분리된 psd 파일 제출
- 일반적인 만화 원고지 B4 크기와 거의 같은 비율

가로 1,500px

세로 2,123px

해상도 96dpi

파일형식 jpg

일반적인 만화원고 사이즈 B4에서 크게 변화 없는 비율임.

페이지형 서비스용

일반 표지 제작(PC/Mobile : Main&Sub)

- 일반 표지 제작 크기는 500×700px
- 제작 후 이미지 저장 시 포토샵에서 Alt+Shift+Ctrl+S 단축키를 눌러 이미지 확장자 jpg 선택, 이미지 용량(Quality 퍼센트로 조정) 450kb 미만으로 저장
- PC/Mobile 적용 위치 부분에 자동으로 조정되어 반영

* 주의! 포토샵에서 해상도를 반드시 72dpi로 작업

웹툰 표지 제작 사이즈

정사각 표지 제작(PC & Mobile : Main & Sub)

- 정사각형 표지 제작 크기는 600×600px

- 일러스트 이미지만 표현 사용 가능(텍스트 노출 불가능)

- 제작 후 이미지 저장 시 포토샵에서 Alt+Shift+Ctrl+S 단축키를 눌러 이미지 확장자 jpg 선택, 이미지 용량 70kb 미만으로 저장

- PC/Mobile 적용 위치 부분에 자동으로 조정되어 반영

* 주의! 포토샵에서 해상도를 반드시 72dpi로 작업

웹툰 표지 제작 사이즈

와이드형 표지 제작

- 와이드형 표지 제작 크기는 904×350px

- 일러스트 이미지와 텍스트 노출 가능

- 제작 후 이미지 저장 시 포토샵에서 Alt+Shift+Ctrl+S 단축키를 눌러 이미지 확장자 jpg 선택 후 이미지 용량 70kb 미만으로 저장

- 크기에 맞게 제작해 PC 상세적용 위치 부분에 반영

웹툰 와이드형 표지 제작 사이즈

배너형 표지 제작

- 배너형 표지 제작 크기는 640×350px
- 일러스트 이미지와 텍스트 노출 가능
- 제작 후 이미지 저장 시 포토샵에서 Alt+Shift+Ctrl+S키를 눌러 이미지 확장자 jpg 선택 후 이미지 용량 40kb 미만 저장
- 크기에 맞게 제작해 Mobile 상세적용 위치 부분에 반영

웹툰 배너형 표지 제작 사이즈

회차 배너형 표지 제작

- 회차 배너형 표지 제작 크기는 640×250px
- 일러스트 이미지만 사용 가능(텍스트 노출 불가능)
- 제작 후 이미지 저장 시 포토샵에서 Alt+Shift+Ctrl+S 단축키를 눌러 이미지 확장자 jpg 선택 후 이미지 용량 40kb 미만 저장
- 크기에 맞게 제작해 PC & Mobile 상세적용 위치 부분에 반영

웹툰 회차 배너형 표지 제작 사이즈

* 지금까지의 내용은 각 플랫폼에 따라 조금 다를 수 있습니다.

CHAPTER 12
예비 작가 작품 엿보기

웹툰 콘티와
페이지 형식 콘티

웹툰(Webtoon, web+cartoon)은 인터넷을 통한 웹(web, WWW: World Wide Web) 화면으로 보는 만화라고 해서 만들어진 이름이다. 웹툰은 일반적으로 스크롤을 상하로 움직여 보는 방식인데, 지금까지 콘티 연출에 대한 설명이 대부분 페이지를 넘겨보는 만화 형식에 대한 내용이었다. 그 이유는 아직도 많은 기성 작가들이 페이지 형식의 연출을 선호하고 그렇게 제작하고 있기 때문이다.

웹툰 형식이 편할 수도 있겠지만 페이지 형식을 권장하는 이유가 있다. 페이지 형식은 서너 칸의 연출 상황을 한눈에 볼 수 있다는 장점이 있다. 또 앞, 뒤의 칸과 칸에 대한 상호 연출적인 정보를 확인할 수 있다. 각 칸별 다양한 구성과 연출을 위해서 페이지 형식이 편리하다.

페이지 형식의 콘티 구성은 웹툰 연재 후 책으로 출판될 경우까지

염두에 둔다면 아주 효율적인 연출방법이다. 굳이 웹툰 형식으로 제작하지 않고 페이지 형식으로 제작한 뒤, 세로형으로 편집하면 웹에 연재할 수 있다.

특히 예비 작가들이 콘티 연출 실력을 기르는 방법으로 페이지 형식 습작을 권한다. 저자와 함께 콘티 연출 실력을 기르기 위해 열심히 노력하고 있는 예비 작가들의 작품을 소개한다. 예비 작가들의 작품을 통해 예비작가로서 나의 수준을 가늠해 보는 것도 좋은 기회가 될 것이다.

CHAPTER 12

울릴 일 없는
핸드폰

내리쬐는 태양,
울리는 매미소리..
그리고
텅 빈 교실.

말 소리 하나
들리지 않는 거실.

여름방학이
시작됐다.

싶었는데...
생각보다 높은 곳에
있었구나...

방학 과제는
토착 신앙에 관한
레포트였고...

뒷 산 신사
정도면
괜찮겠지...

내려가는 것도
일이겠는데....

CHAPTER 12

웹툰 콘티 연출

8

CHAPTER 12

그리고 그렇게
신이 서러워 우는 날
비 내리는 산 속에
들어와 길을 잃은
운 나쁜 사람은...

여우를 대신해
신의 신부가
된다는 전설 역시
있답니다...

CHAPTER 12

CHAPTER 12

아?
그보다... 이름,
안 알려줬던 것
같은데....

어떻게
알고 있는거지?
정말.. 신이라서
알고 있는걸까?

재작년엔
아무도 산에
올라오지
않았었죠.

얼마나
외로웠는데요!
사람이 그리워
죽는 줄
알았답니다?

이 사람 말이
전부 사실이라면,
카미카쿠시네,
행방불명이네
하는 얘기도...

여기 있는건
위험해...
도망가야해...!

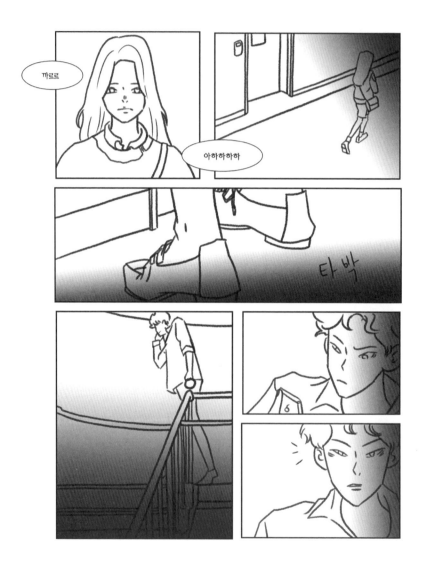

CHAPTER 12

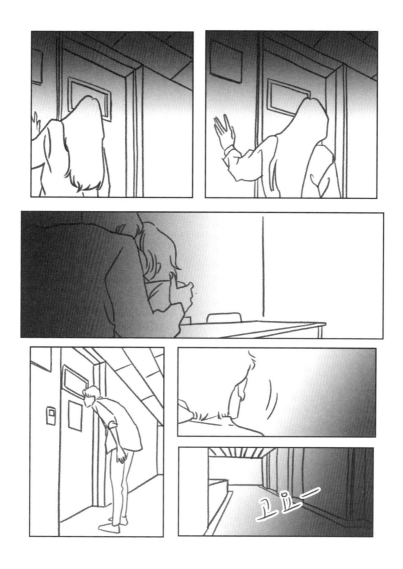

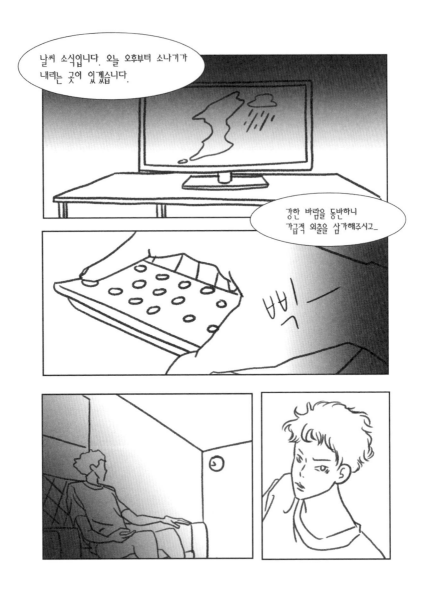

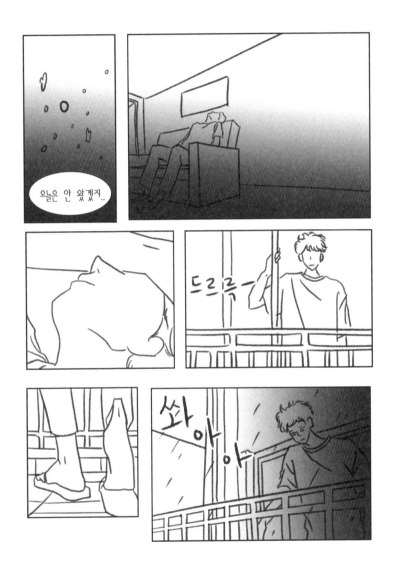

웹툰 콘티 연출

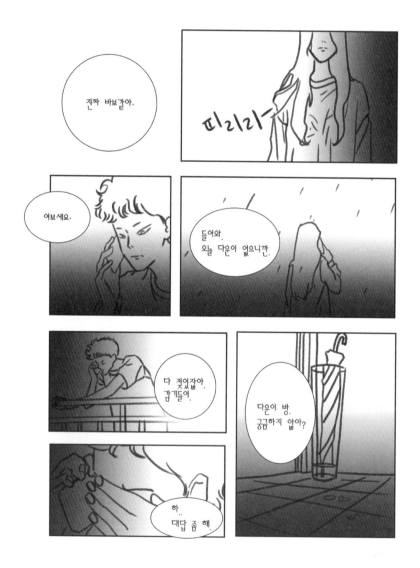

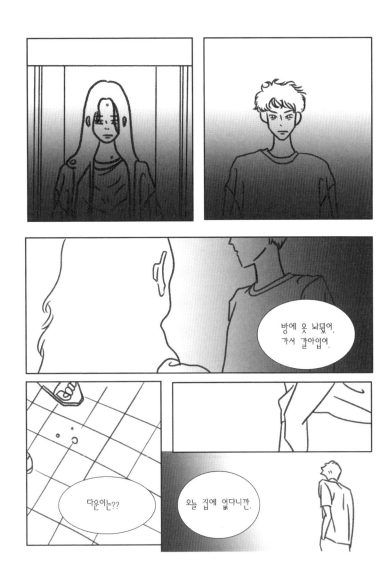

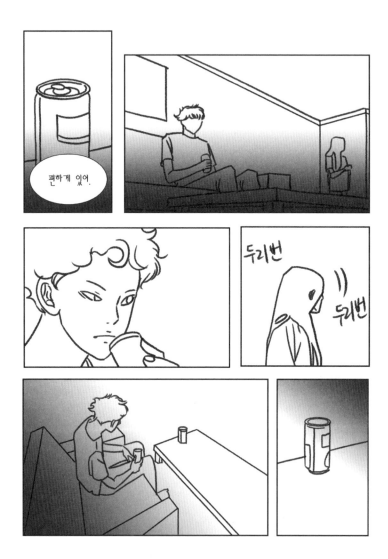

CHAPTER 12

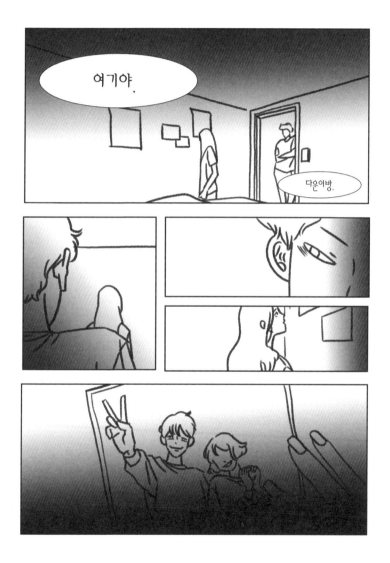

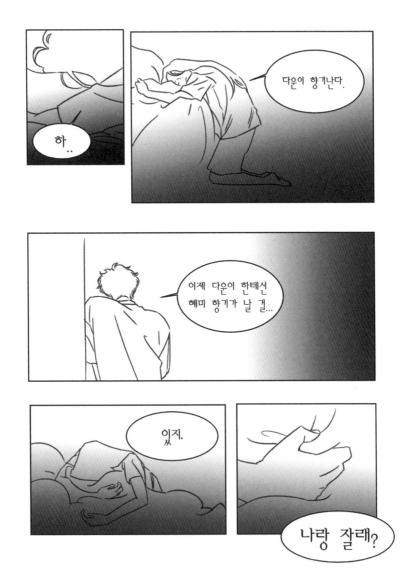

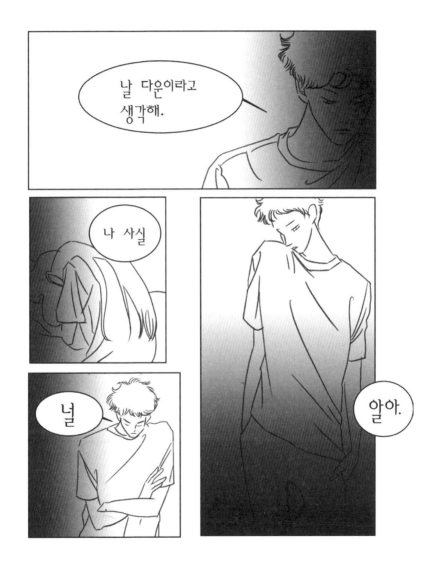

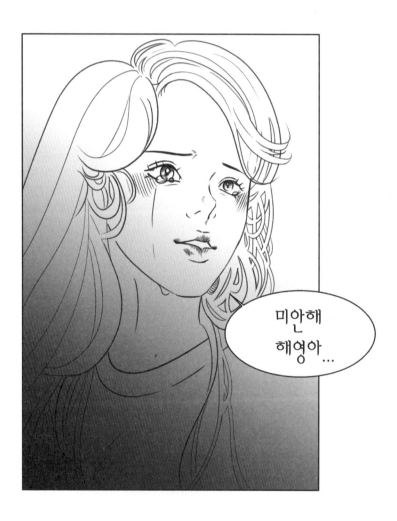

CHAPTER 12

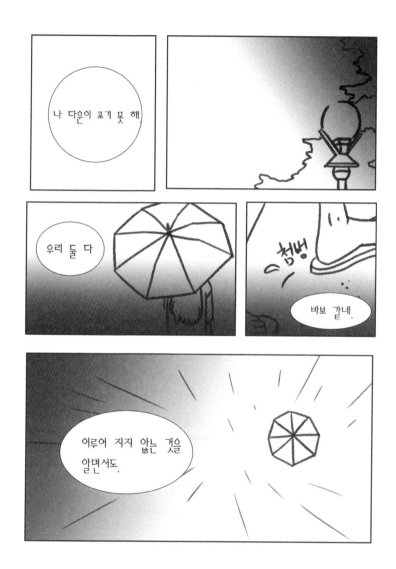

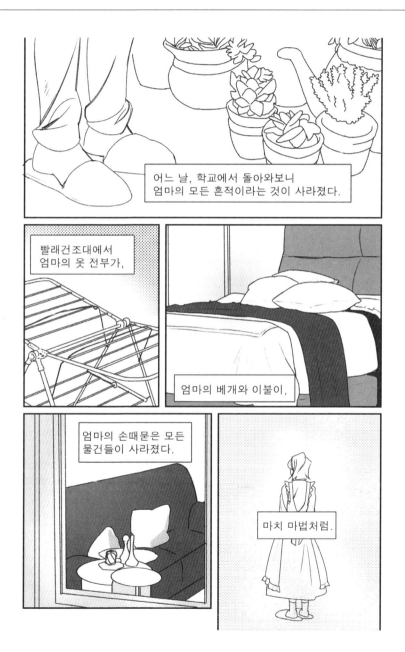

어느 날, 학교에서 돌아와보니
엄마의 모든 흔적이라는 것이 사라졌다.

빨래건조대에서
엄마의 옷 전부가,

엄마의 베개와 이불이,

엄마의 손때묻은 모든
물건들이 사라졌다.

마치 마법처럼.

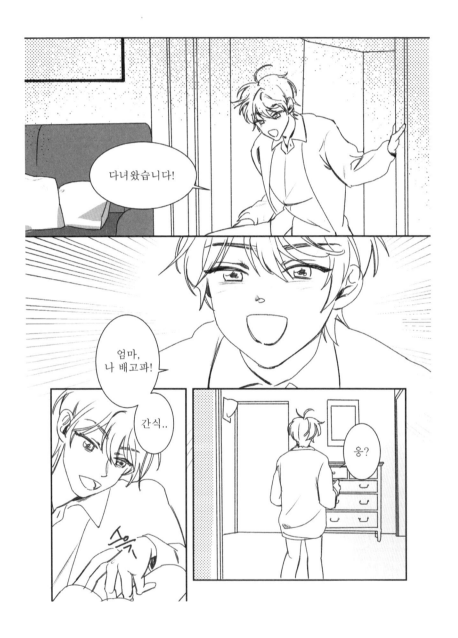

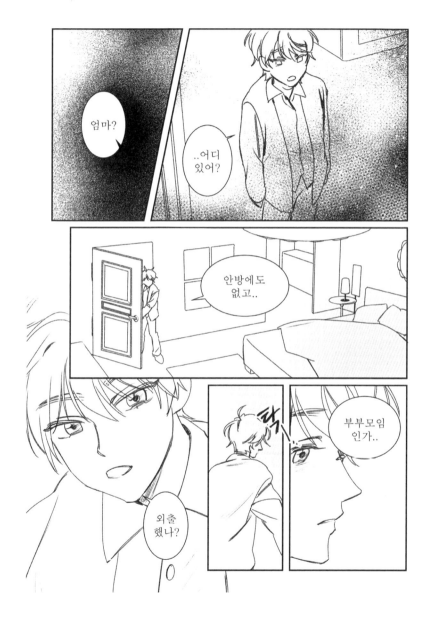

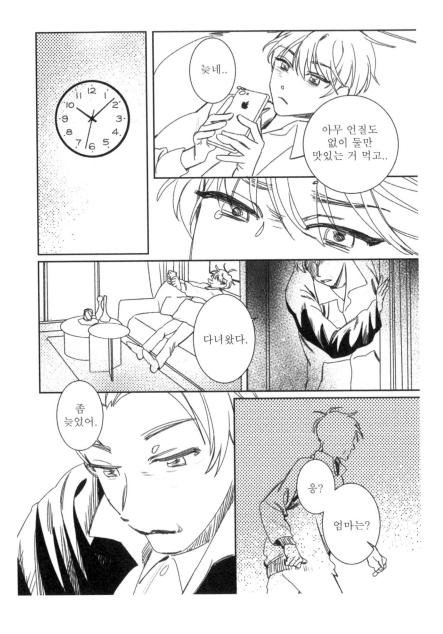

CHAPTER 12

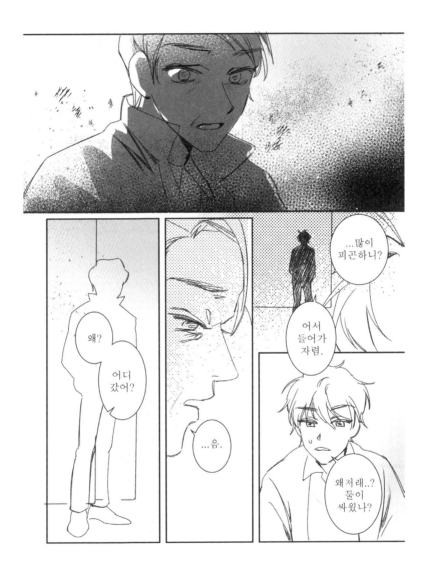

...많이
피곤하니?

왜?

어디
갔어?

어서
들어가
자렴.

...음.

왜저래..?
둘이
싸웠나?

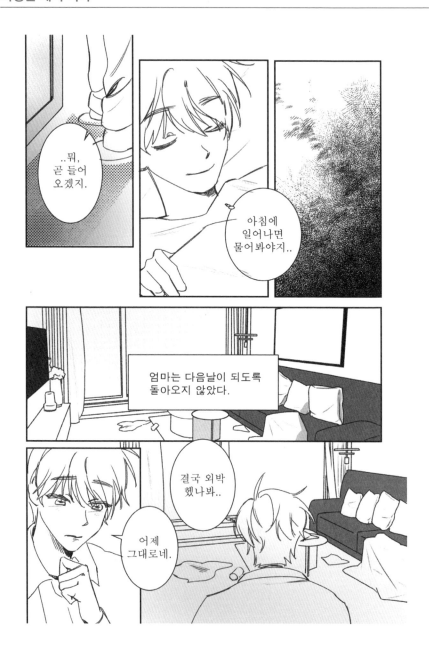

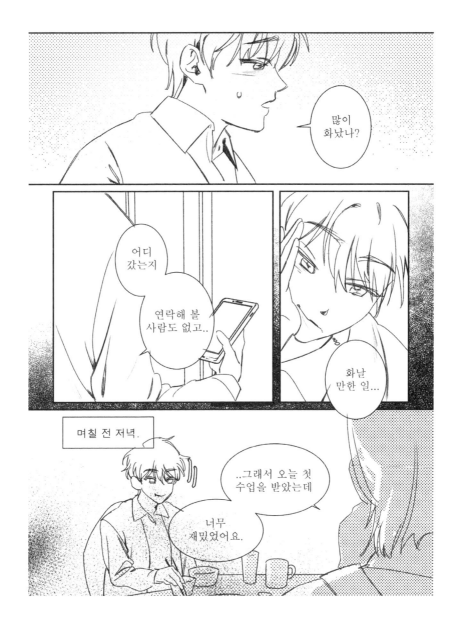

많이
화났나?

어디
갔는지

연락해 볼
사람도 없고..

화날
만한 일...

며칠 전 저녁.

..그래서 오늘 첫
수업을 받았는데

너무
재밌었어요.

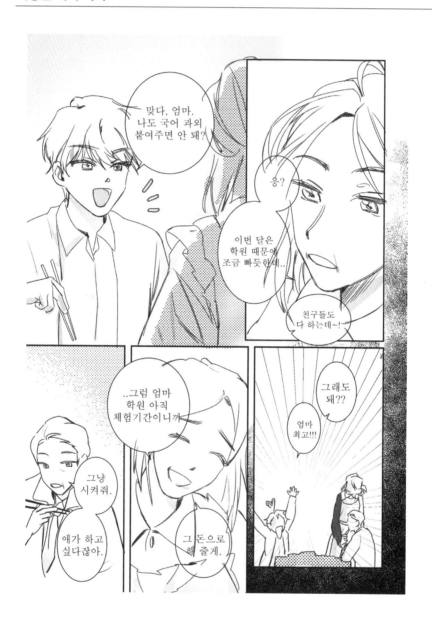

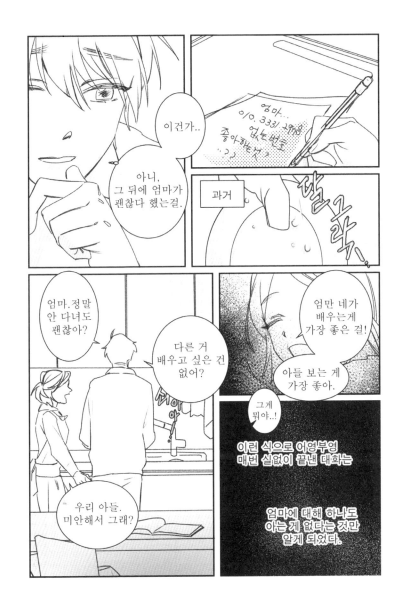

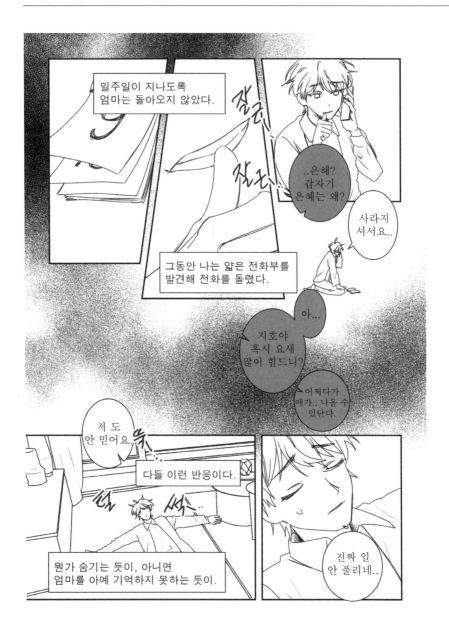

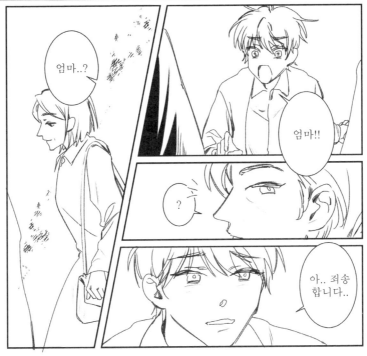

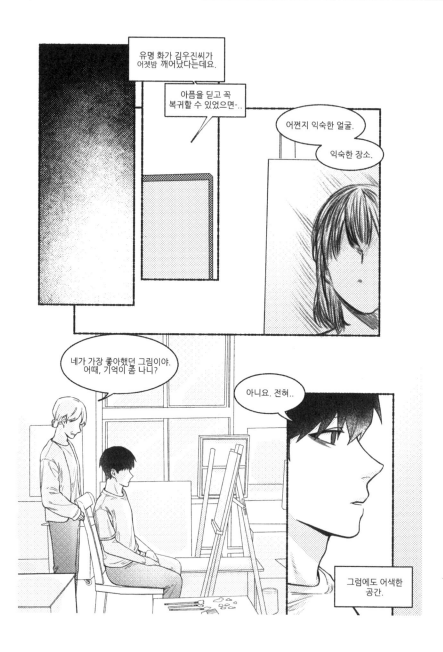

유명 화가 김우진씨가
어젯밤 깨어났다는데요.

아픔을 딛고 꼭
복귀할 수 있었으면-..

어쩐지 익숙한 얼굴.

익숙한 장소.

네가 가장 좋아했던 그림이야.
어때, 기억이 좀 나니?

아니요. 전혀..

그럼에도 어색한
공간.

CHAPTER 12

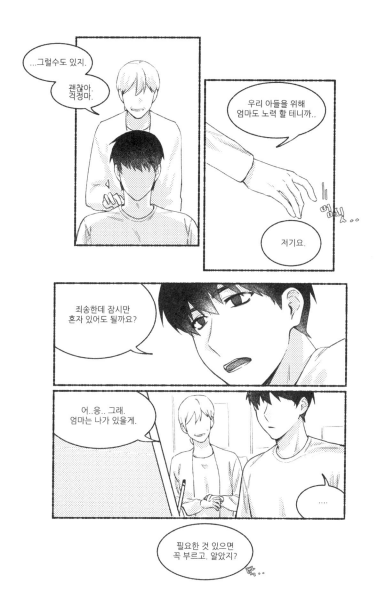

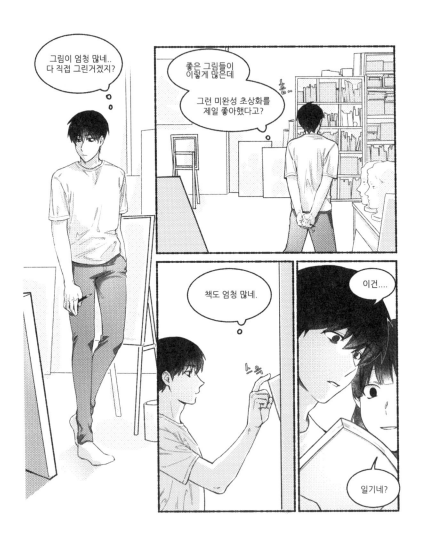

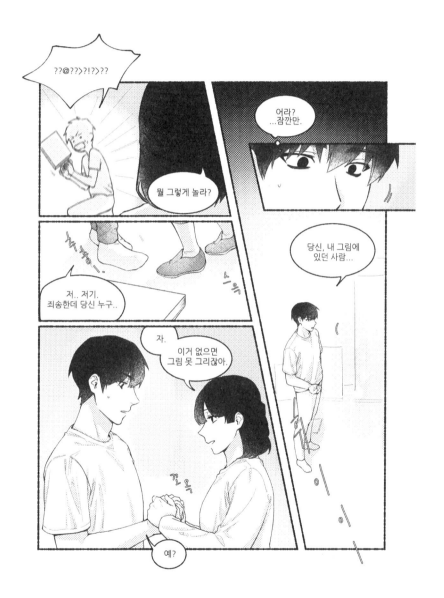

그녀가 돌아왔다.

나는 정말로
인정할 수 밖에 없었다.

나는 그녀를 사랑하고 있어.

제발 알려주세요!

하아..

웹툰 콘티 연출

CHAPTER 13
기성 작가 작품 엿보기

기성 작가 작품을 통해
관찰해야 할 것

앞서 웹툰 작가가 되기 위해 열심히 노력하는 예비 작가의 작품들을 살펴봤다. 이번에는 기성 작가들의 작품을 살펴보고 관찰할 차례다. 이렇게 예비 작가 작품과 기성 작가 작품을 대비해서 제시한 의도는 예비 작가의 작품을 통해 나 자신을 돌아보고, 기성 작가의 작품을 통해 자신의 작품 수준을 체크해보는 기회를 갖는 것이다. 또한, 작품 장르의 방향성과 작가 개성의 패턴을 살펴보면서 정체성을 찾아야 한다. 기성 작가의 작품에서 연출 테크닉, 개성 있는 패턴(Pattern), 이야기 구성력 등, 작품을 다양한 면을 입체적으로 관찰함으로써 눈높이의 수준을 높여가는게 중요하다.

이희재 작가

이희재 작가는 〈악동이〉, 〈간판스타〉, 〈해님이네〉, 〈저 하늘에도 슬픔이〉, 〈나 어릴 적에〉, 〈이문열의 삼국지〉 등의 명작을 발표했다. 주로 휴머니즘적 사회 고발성 작품으로 독자들을 감동하게 했다.

이희재 작가 작품 패턴

이희재 작가의 고유한 선의 패턴을 보자면 대단히 독특한 매력을 가진 선이라고 감히 말하고 싶다. 과거 1970~1980년대의 정겨운 달동네의 모습을 그대로 옮긴 듯한 느낌은 이 독특한 선에서 발산된다. 그의 개성적인 선은 누추한 우리 삶의 현장을 정겨운 동화 같은 그림으로 표현하고 있다. 굵고 투박하지만 자연스럽게 흘리듯 떨리는 선이 주는 느낌은 부드럽고 따뜻함으로 승화되는 표현법이다.

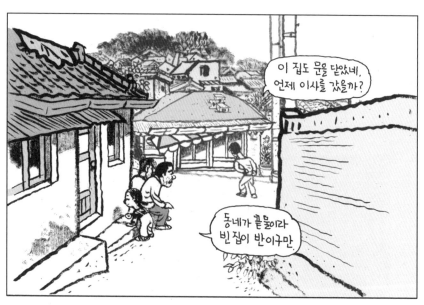

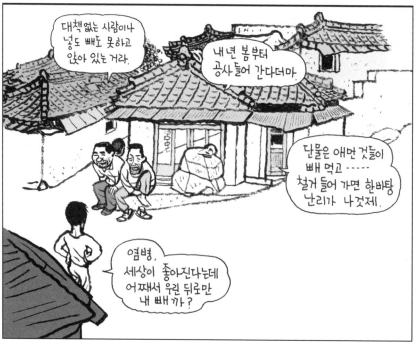

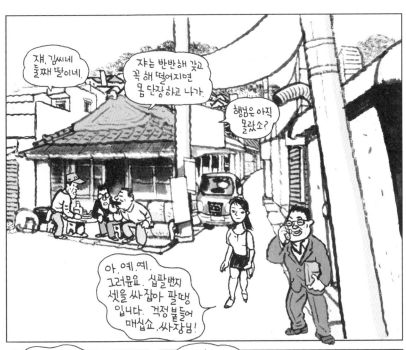

CHAPTER 13

웹툰 콘티 연출

웹툰 콘티 연출

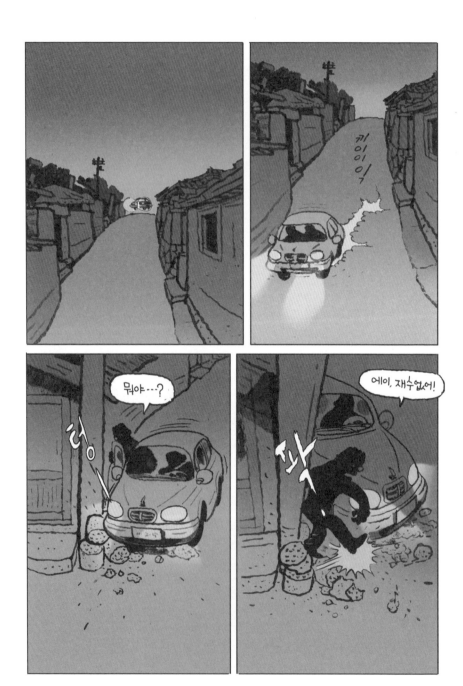

연탄재 함부로 발로 차지마라.
너는 누구에게 한 번이라도
뜨거운 사람이었느냐.

― 안도현 ―

웹툰 콘티 연출

한승준 작가

한승준 작가의 주요 작품은 '일간스포츠'에 연재된 〈용의 아들〉, '대구일보' 연재작 〈고구려 프로젝트〉, '경북매일신문'의 〈만화 만평〉, 〈박태준 만화평전〉 등이 있으며, 섬세한 표현으로 독자들의 많은 사랑을 받았다.

한승준 작가의 작품 패턴

한승준 작가의 작품은 섬세하면서 강렬하고, 선을 절도 있게 끊어 내는 터치법을 많이 활용한 그림이다. 이런 유형의 패턴 그림체로는 한승준 작가가 단연 선두 주자라고 할 수 있다. 절도 있고 섬세한 감성적 표현은 독자들에게 이미지의 명료성을 전달하는 데 크게 작용하고 있다. 이 특유의 터치법은 한국 만화예술의 수준을 한 단계 높여놓았다고 평가할 수 있다.

웹툰 콘티 연출

CHAPTER 13

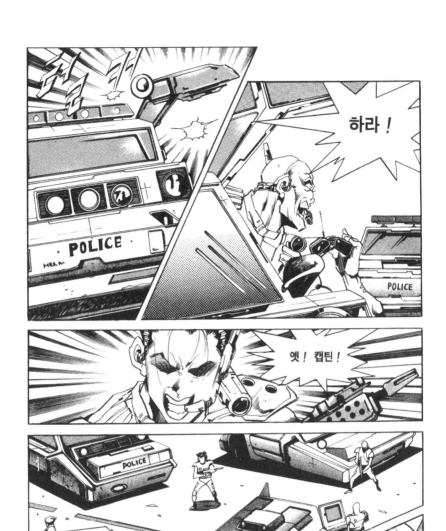

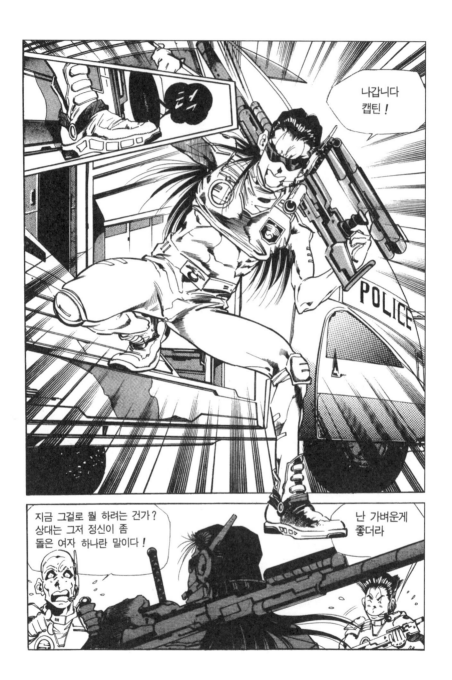

CHAPTER 13

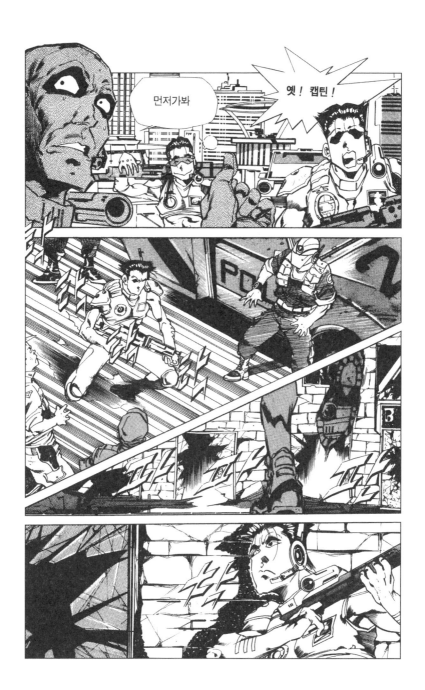

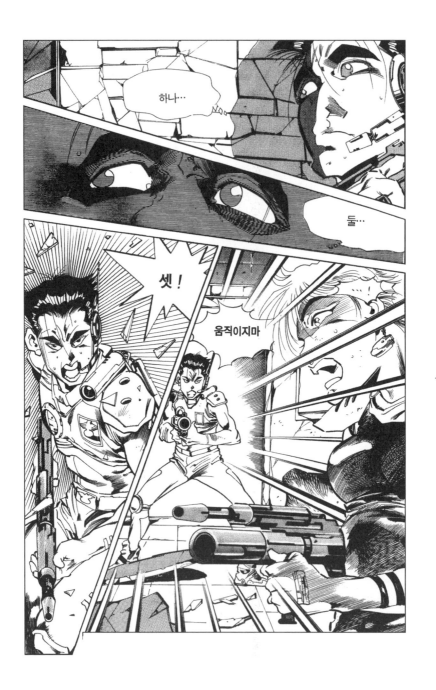

원수연 작가

원수연 작가의 주요 작품은 명작으로 평가받는 〈매리는 외박 중〉, 〈엘리오와 이베트〉, 〈풀 하우스〉, 〈Let 다이〉 등이다. 이 중 〈매리는 외박 중〉과 〈풀 하우스〉는 드라마로 제작되어 많은 시청자의 사랑을 받았다. 최근에는 작품 〈떨림〉으로 독자들의 감성을 매료시키고 있다.

원수연 작가의 작품 패턴

원수연 작가의 작품 패턴은 현대적 감각이 느껴지는 것이 특징이다. 아주 섬세하고 세밀한 탄력적인 선 테크닉으로 이미지를 밀도 있게 그려내고 있다. 아울러 선이 선으로 그치지 않고 전체 그림의 상황에 따라 감정선을 다르게 설정하고 있다. 이 독특한 느낌의 선은 블랙이 아닌 인물과 내용에 어울리는 색으로 포인트를 주고, 컬러와 한층 조화롭게 표현하면서 상황적인 분위기는 물론, 이미지를 대단히 화려하게 처리하는 테크닉을 발휘하고 있다.

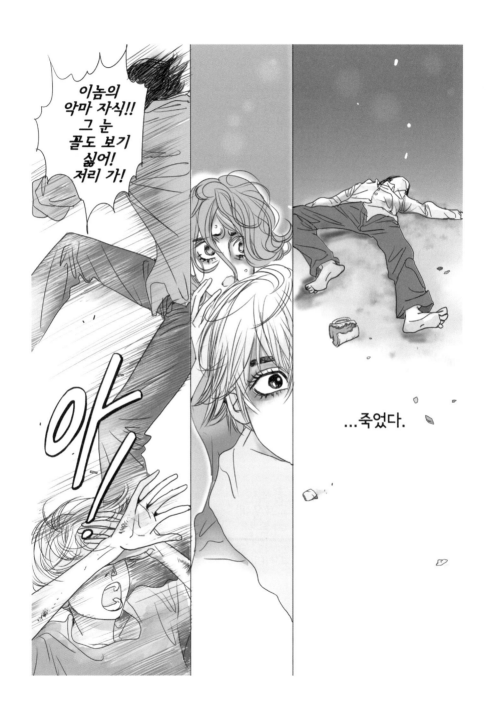

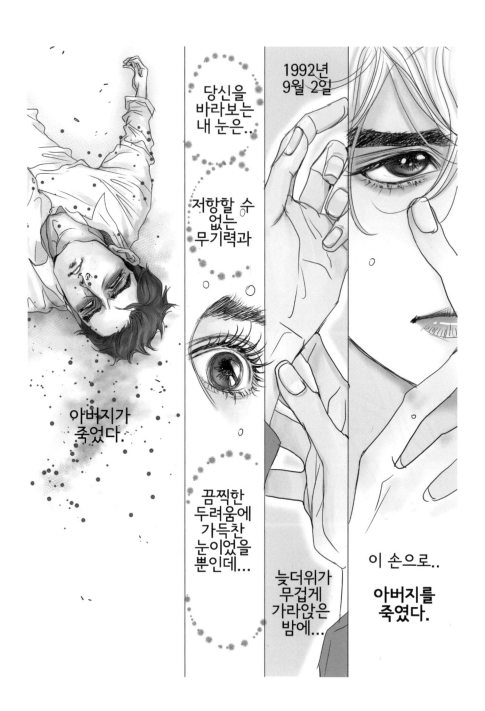

당신을
바라보는
내 눈은..

저항할 수
없는
무기력과

끔찍한
두려움에
가득찬
눈이었을
뿐인데...

늦더위가
무겁게
가라앉은
밤에...

아버지가
죽었다.

1992년
9월 2일

이 손으로..

아버지를
죽였다.

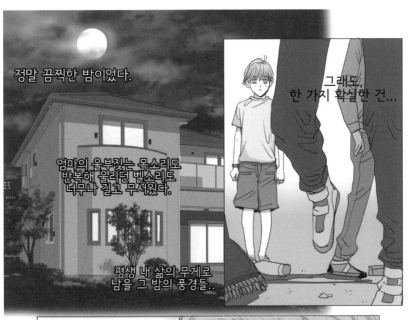

정말 끔찍한 밤이었다.

그래도,
한 가지 확실한 건...

엄마의 울부짖는 목소리도
반복해 울리던 벨소리도
너무나 길고 무서웠다.

평생 내 삶의 무게로
남을 그 밤의 풍경들..

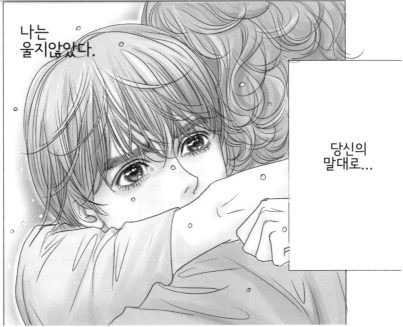

나는
울지않았다.

당신의
말대로...

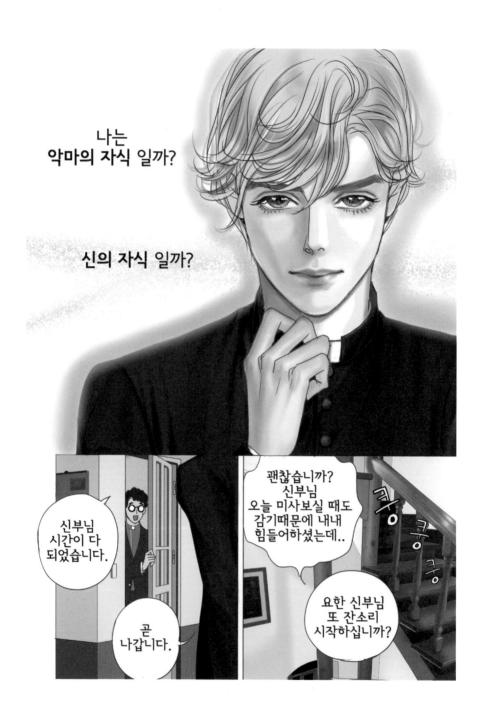

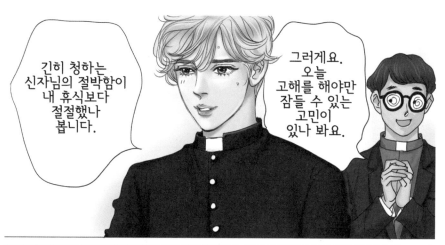

긴히 청하는 신자님의 절박함이 내 휴식보다 절절했나 봅니다.

그러게요. 오늘 고해를 해야만 잠들 수 있는 고민이 있나 봐요.

이제 그만 취침하세요. 소등은 제가 할게요.

아! 저기 오시는 것 같네요.

빨리 들어가야 겠습니다.

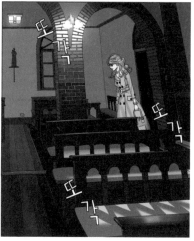

또 각

또 각

또 각

웹툰 콘티 연출

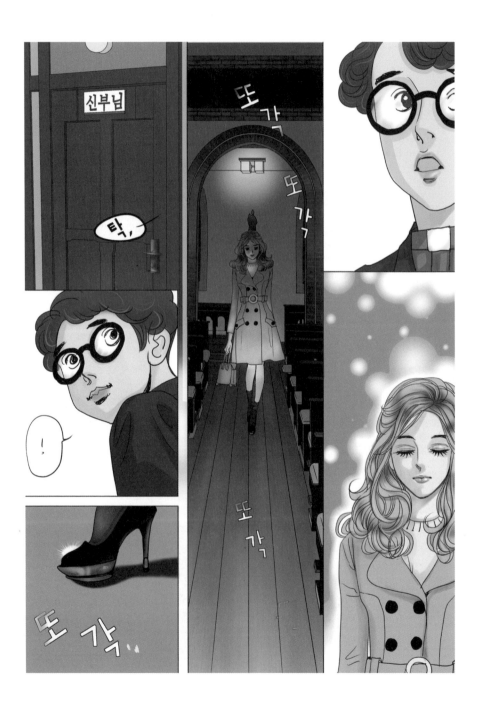

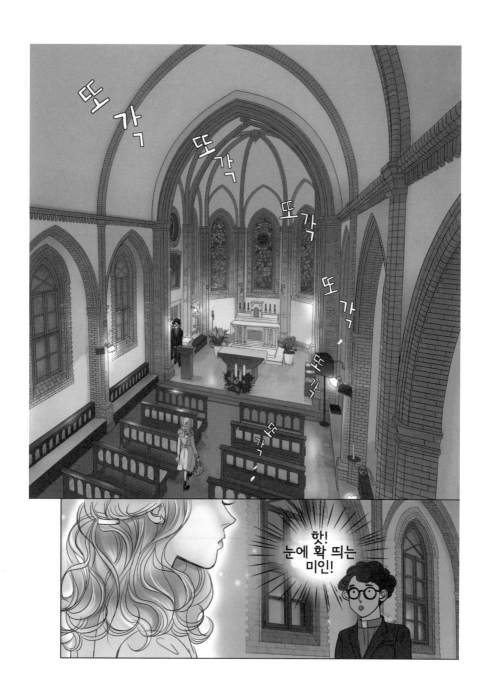

달칵.

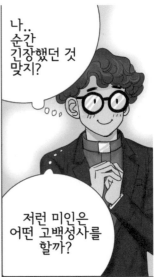

나..
순간
긴장했던 것
맞지?

저런 미인은
어떤 고백성사를
할까?

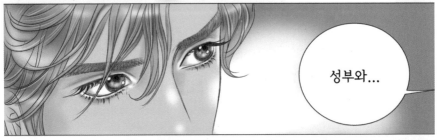

성부와...

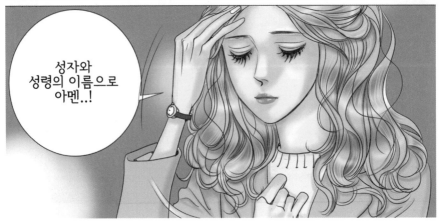

성자와
성령의 이름으로
아멘..!

CHAPTER 13

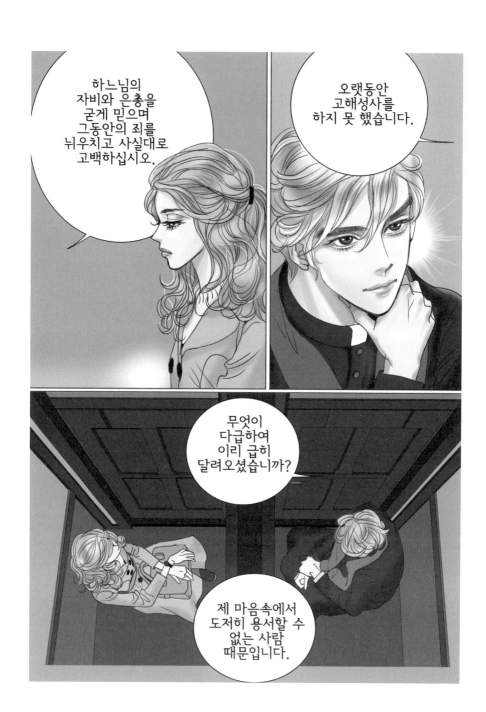

박명운 작가

박명운 작가는 '소년 조선일보'에 〈두두리〉, 〈또띠블〉, 〈지니지니〉 등을 연재했다. 그중 〈두두리〉, 〈또띠블〉은 동화책과 만화영화로 제작되어 TV 프로그램 '뽀뽀뽀'에 장기간 방영되어 어린이들을 즐겁게 했다. 박경리의 장편 소설 《토지》를 청소년들이 쉽고 재미있게 볼 수 있도록 작품화하는 데 힘썼다.

박명운 작가의 작품 패턴

박명운 작가의 작품 패턴은 고전적인 터치법과 현대적인 감각의 선을 적절하게 조화를 이룬 터치법이다. 조선 시대의 이야기를 현대적인 화풍으로 표현하는 전략적인 선택으로 대중들의 기호에 맞게 표현했다고 하겠다. 이 같은 구성적 패턴으로 작가의 개성적 표현인 것은 물론이고, 작품의 품격을 높이는 데 크게 기여를 했다고 할 수 있다.

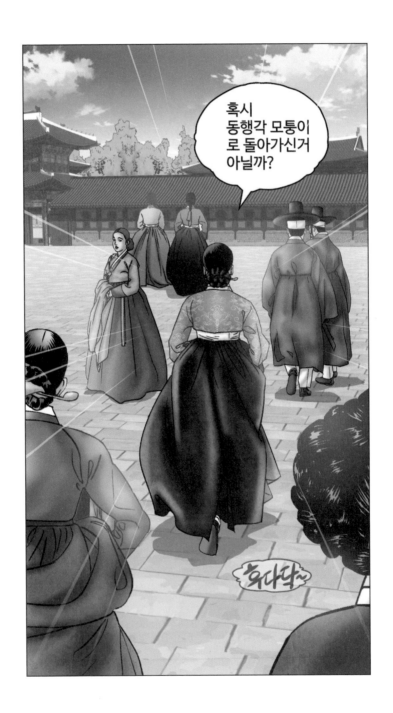

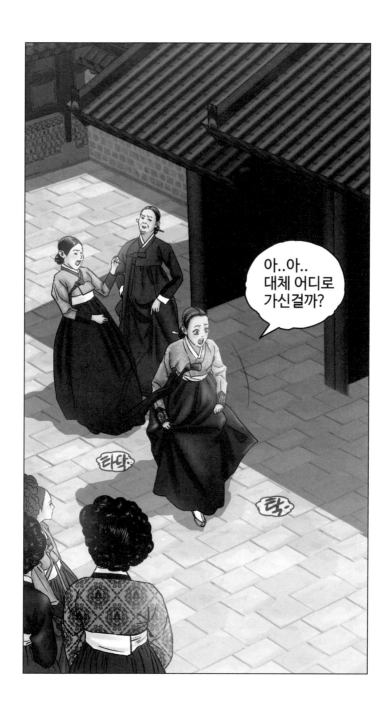

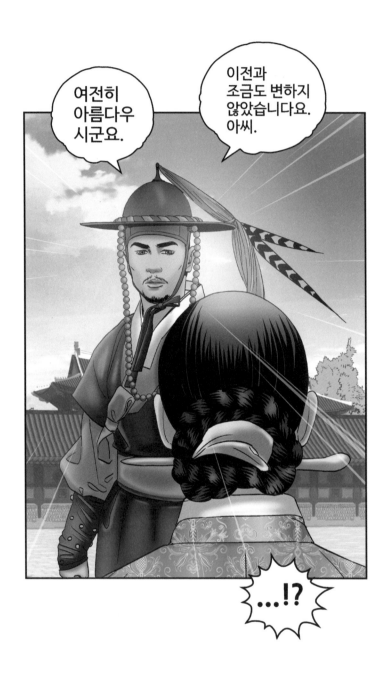

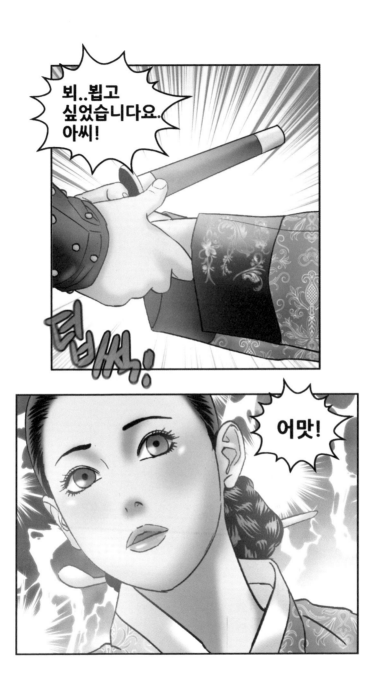

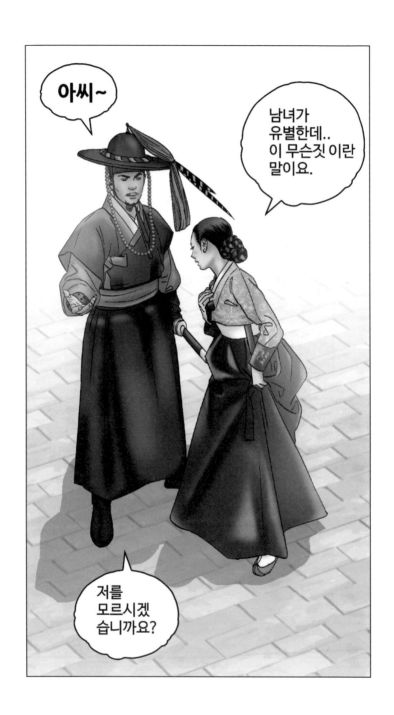

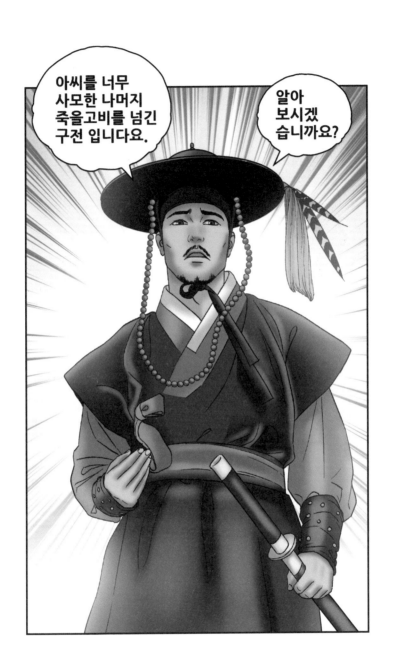

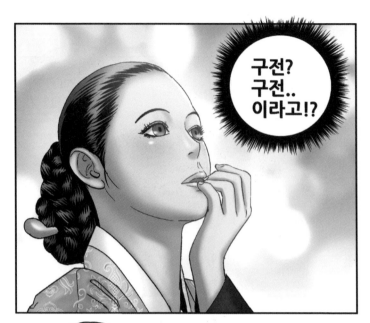

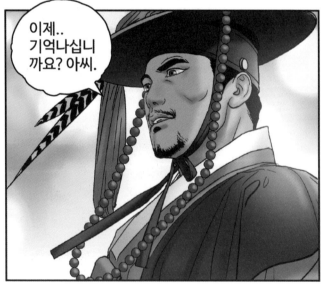

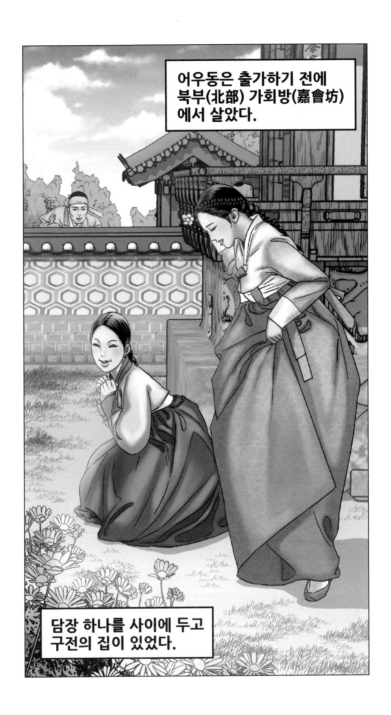

어우동은 출가하기 전에
북부(北部) 가회방(嘉會坊)
에서 살았다.

담장 하나를 사이에 두고
구전의 집이 있었다.

아..아..
아름답다.

서로 지체가 다른 처지라
빈번한 내왕은 없었지만 이웃하고
사는 구전이 그토록 아름다운
어우동을 무심히 보았을 리는 없다.

참고문헌

《웹툰 연출(개정판)》, 조득필, 두드림미디어, 2023.
《인간의 마음을 사로잡는 스무 가지 플롯》, 로널드 B. 토비아스, 김석만 옮김, 풀빛, 2007.
《스토리보드의 이해》, 박연웅, 상상공방, 2006.
《만화의 이해》, 스콧 맥클라우드, 김낙호 옮김, 비즈 앤 비즈, 2008.
《만화의 창작》, 스콧 맥클라우드, 김낙호 옮김, 비즈 앤 비즈, 2008.
《만화실기백과》, 이종현, 상미사, 1976.
《만화 스토리 작법》, 이창훈, 부연사, 2009.
《만화 스토리창작의 모든 것》, 마크니스, 정아영 옮김, 다른, 2017.
《스토리 보드 디자인》, 백승균, 태학원, 2001.
《크리에이티브란 무엇인가》, 로잔느 서머슨·마라 L,허마노, 브레인스토어, 2014.
《서사만화개론》, 김미림·김용락, 범우사, 1999.
《디자인 캐리커처》, 김재훈, 디자인하우스, 2010.
《스토리 기법》, 조단 E. 로젠펠드, 이승호·김청수 옮김, 비즈 앤 비즈, 2012.
《스토리텔링의 비밀》, 마이클 티어노, 김윤철 옮김, 아우라, 2008.
《한국형 시나리오 쓰기》, 심산, 해냄, 2004.
《드라마 구성론》, 윌리엄 밀러, 전규찬, 나남출판사, 1995.

협조해준 작가(가나다순)

박명운 작가
원수연 작가
이희재 작가
한승준 작가

협조해준 예비 작가(가나다순)

박미소
서정민
오지은
전예림

(개정판)
웹툰 콘티 연출

제1판 1쇄 2020년 4월 5일
제2판 1쇄 2023년 9월 5일

지은이 조득필
펴낸이 한성주
펴낸곳 ㈜두드림미디어
책임편집 이향선, 배성분
디자인 얼앤똘비악(earl_tolbiac@naver.com)

㈜두드림미디어
등록 2015년 3월 25일(제2022-000009호)
주소 서울시 강서구 공항대로 219, 620호, 621호
전화 02)333-3577
팩스 02)6455-3477
이메일 dodreamedia@naver.com(원고 투고 및 출판 관련 문의)
카페 https://cafe.naver.com/dodreamedia

ISBN 979-11-93210-02-4 (13600)